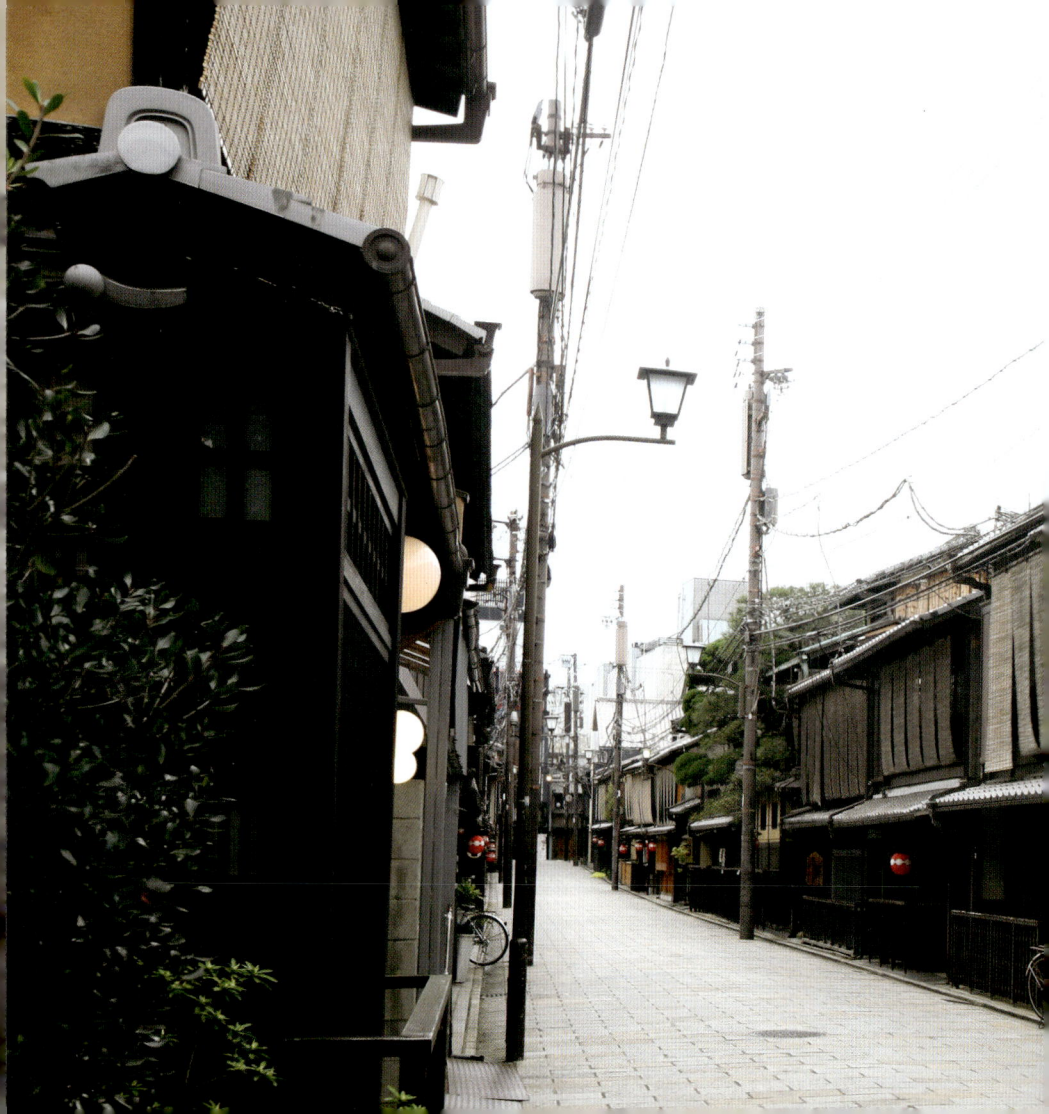

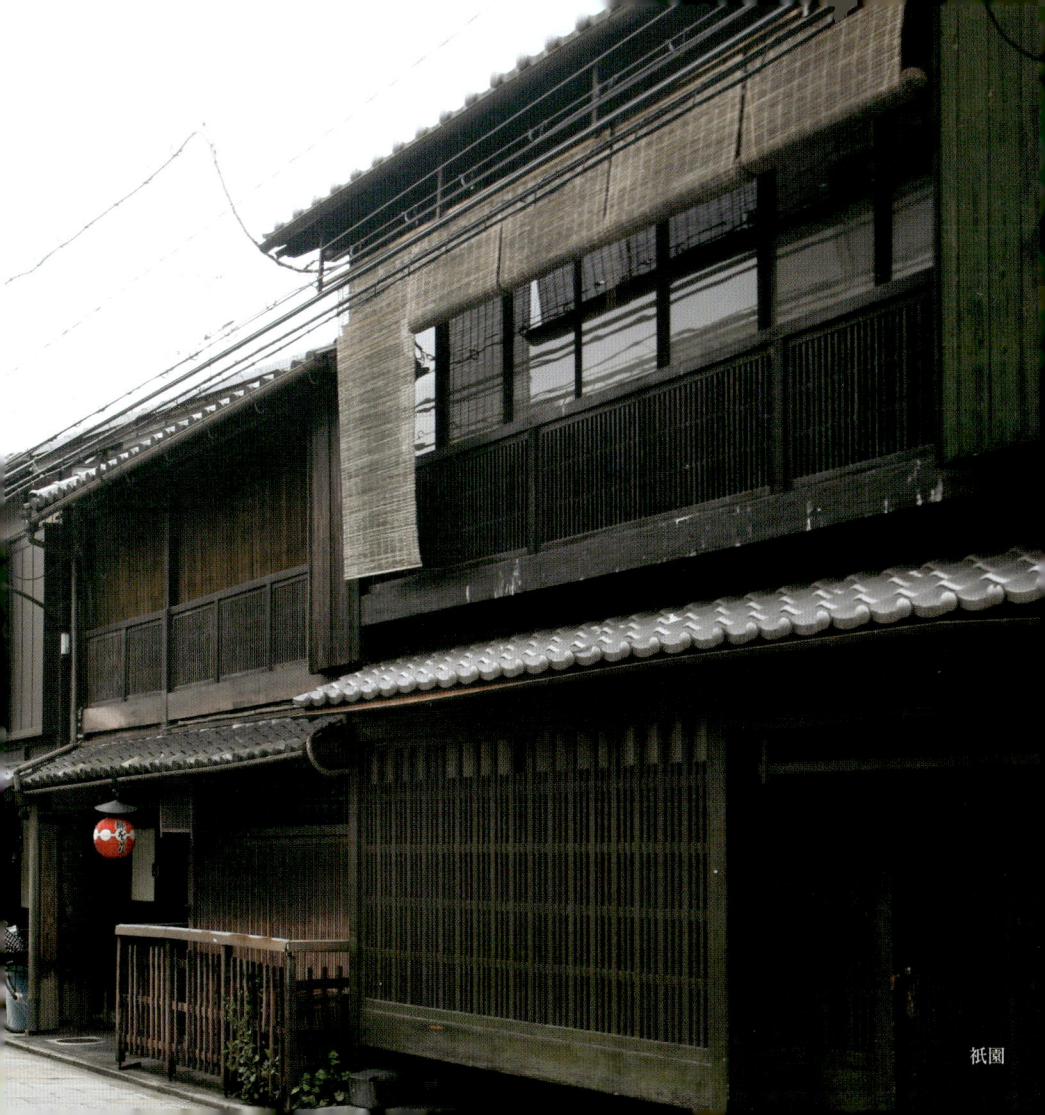

祇園

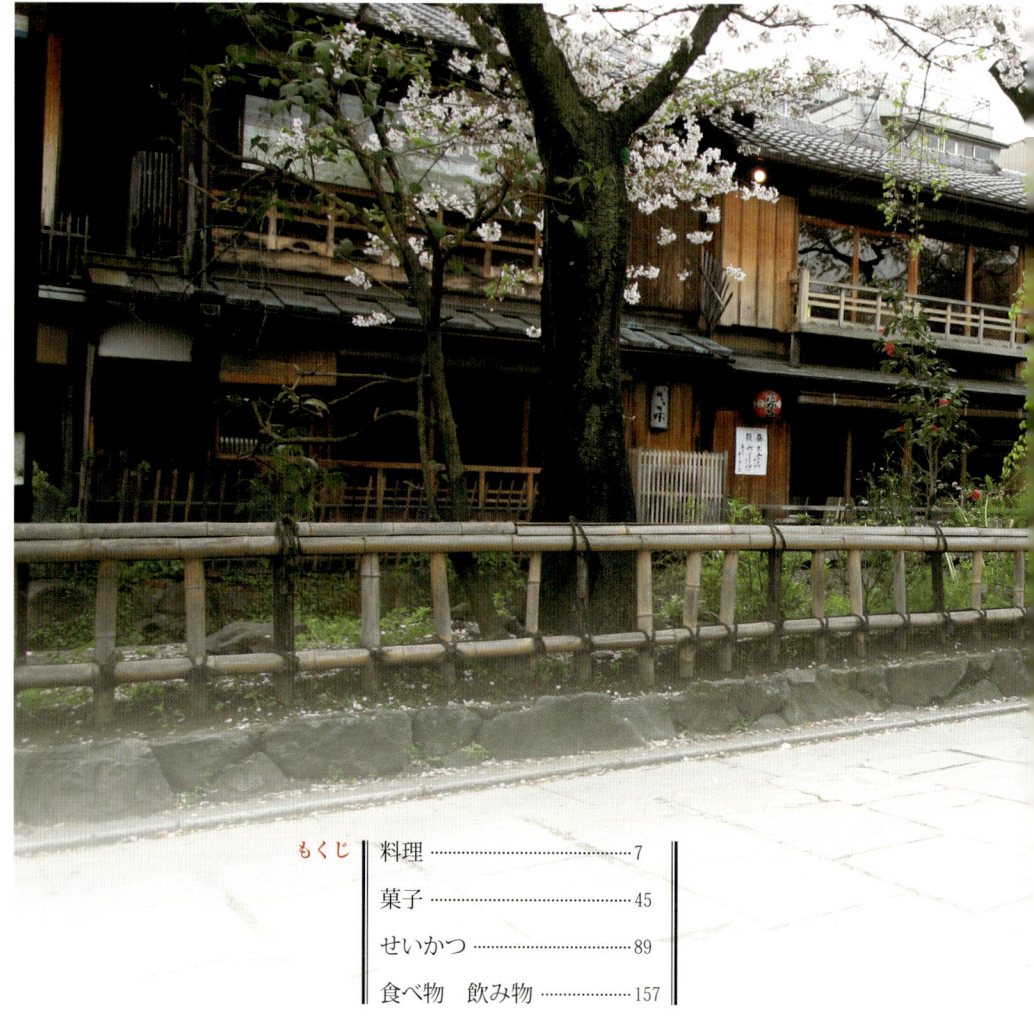

もくじ	料理 ………………………… 7
	菓子 ………………………… 45
	せいかつ ………………… 89
	食べ物　飲み物 ………… 157

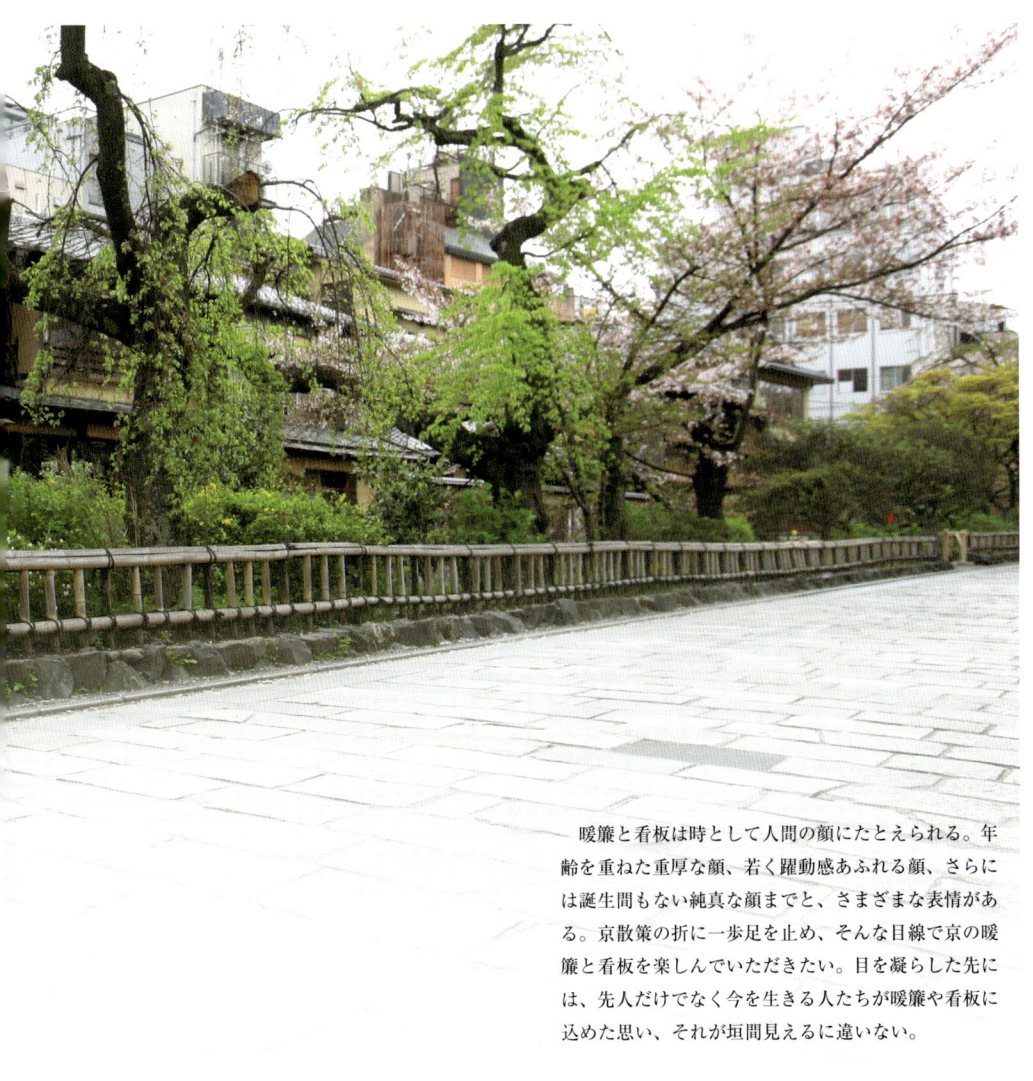

暖簾と看板は時として人間の顔にたとえられる。年齢を重ねた重厚な顔、若く躍動感あふれる顔、さらには誕生間もない純真な顔までと、さまざまな表情がある。京散策の折に一歩足を止め、そんな目線で京の暖簾と看板を楽しんでいただきたい。目を凝らした先には、先人だけでなく今を生きる人たちが暖簾や看板に込めた思い、それが垣間見えるに違いない。

料理

本家尾張屋／吉川／にしむら／菜根譚／本家田毎／膳處漢ぽっちり／懐石瓢樹／二傳／エンボカ京都／萬亀楼／静家 西陣店／魚新／大市／上七軒 くろすけ／木乃婦／志る幸／鳥彌三／葱や平吉／本家たん熊本店／陶然亭／白碗竹快樓／いづう／いもぼう平野家本店／う桶や「う」／建仁寺 祇園丸山／レストラン よねむら／高台寺 土井／わらじや／下鴨茶寮／蕪庵／山ばな平八茶屋／大德寺一久／つたや／平野屋

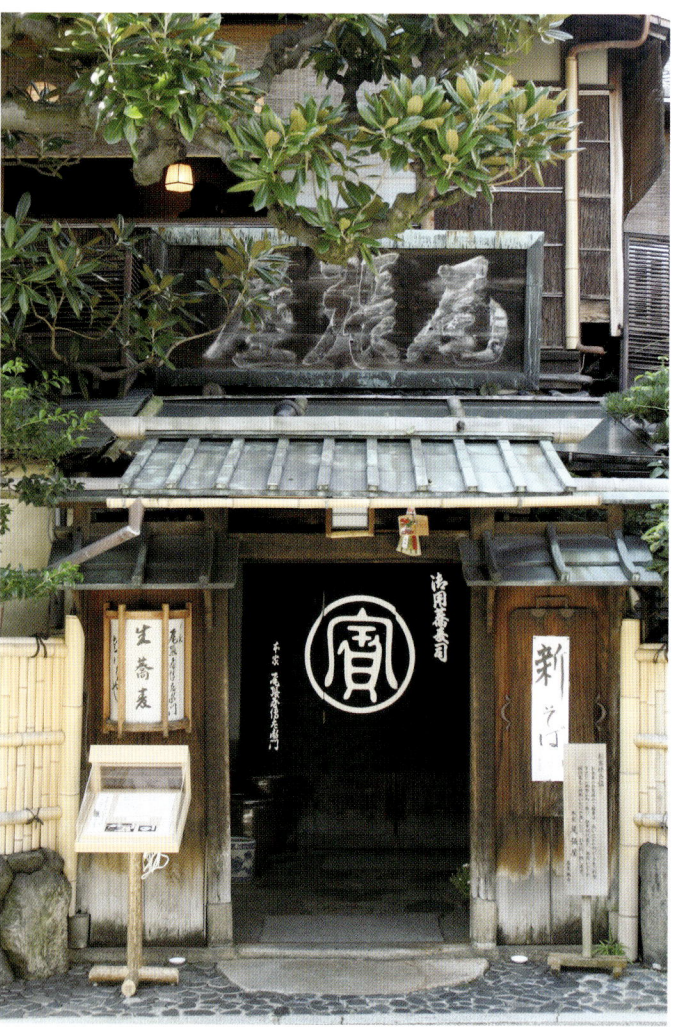

本家尾張屋
中京　蕎麦・菓子

暖簾に入るのは古字「宝」の図案、由来はそばの別名「宝来」にあるとか。古色ある看板も風情を醸し出す。

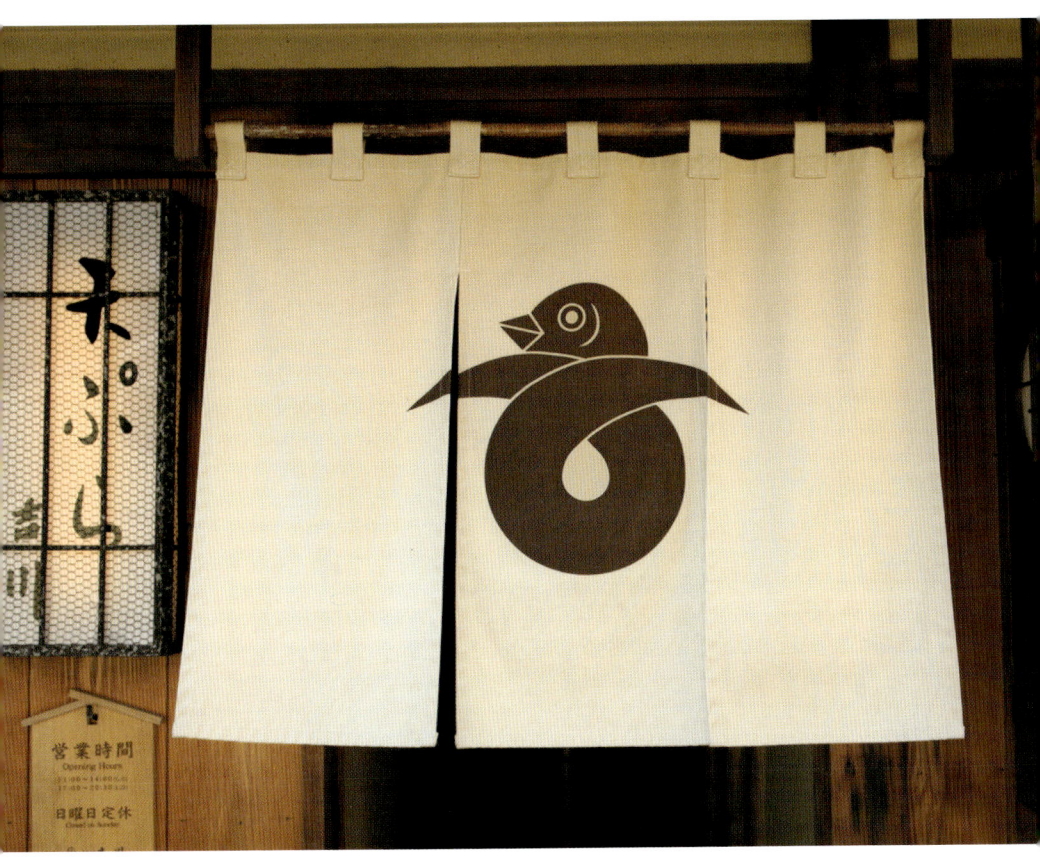

簡素ながら存在感のある典型的な木綿の
暖簾、三幅の白地に縁起のよい「結び雁
金」の紋を染めている。

吉川
中京　天ぷら

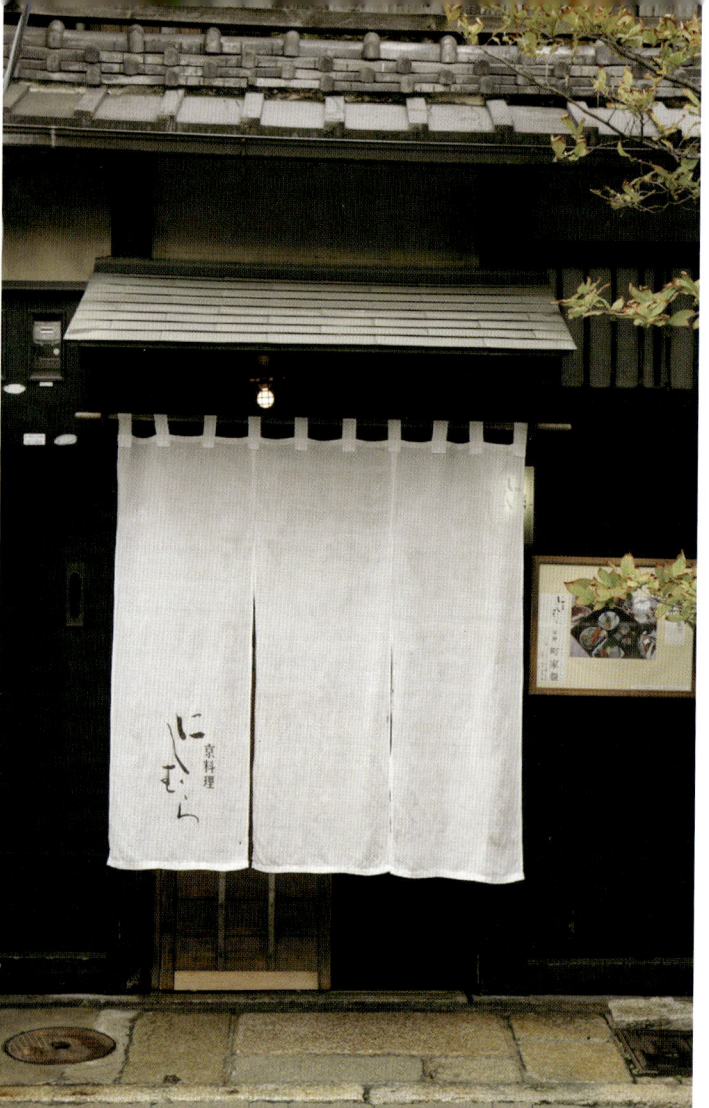

にしむら
中京　京料理

無地の麻に遠慮気に店名を染めただけ。これが京の暖簾のよさなのかも。自然体の三幅の暖簾が心地よい。

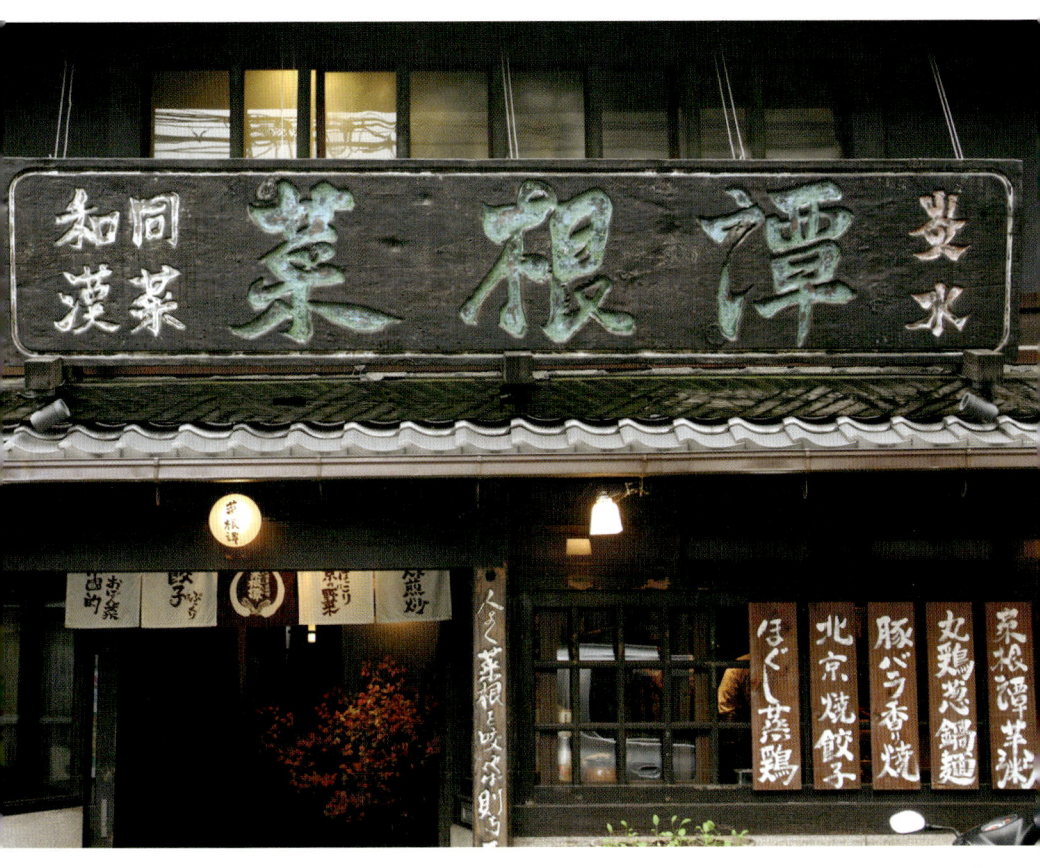

菜根譚
中京　中華料理

処世を説いた中国古典『菜根譚』が店名の由来。町家のたたずまいに似合う扁額、行書の文字にも親しみがもてる。

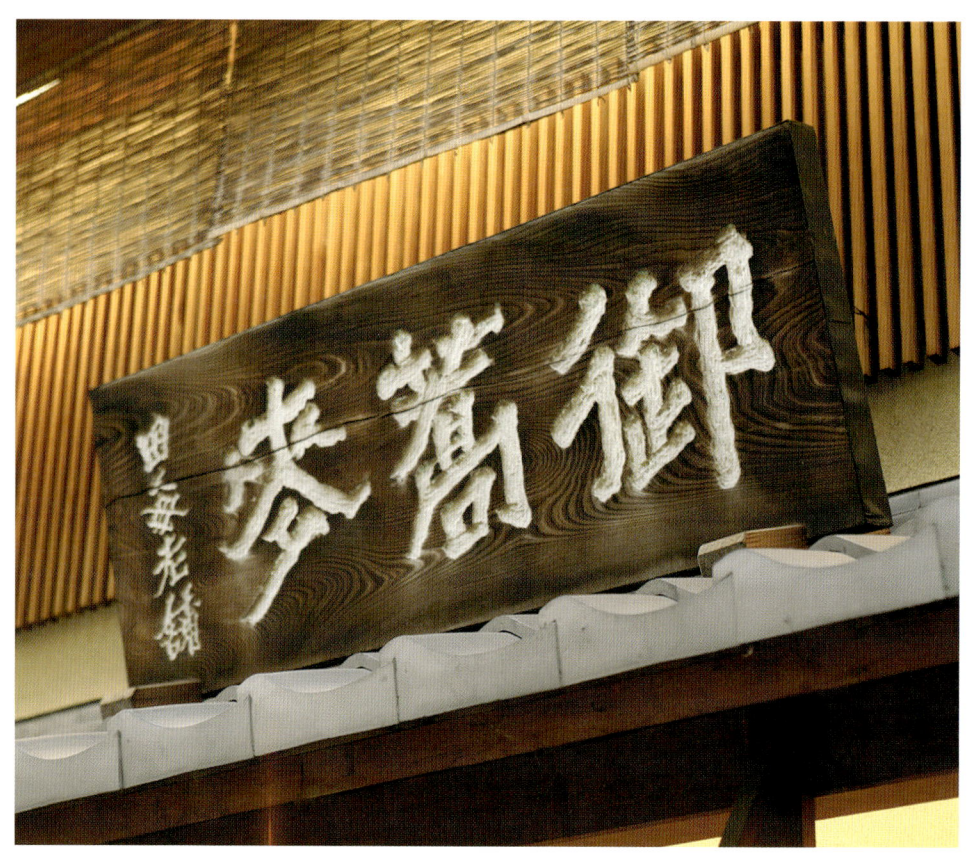

| 本家田毎
| 中京　蕎麦

半円の彫刻刀で刻された一刀彫の看板。
後の筆画が上になる独特の技法により、
立体感を表現した珍しいもの。

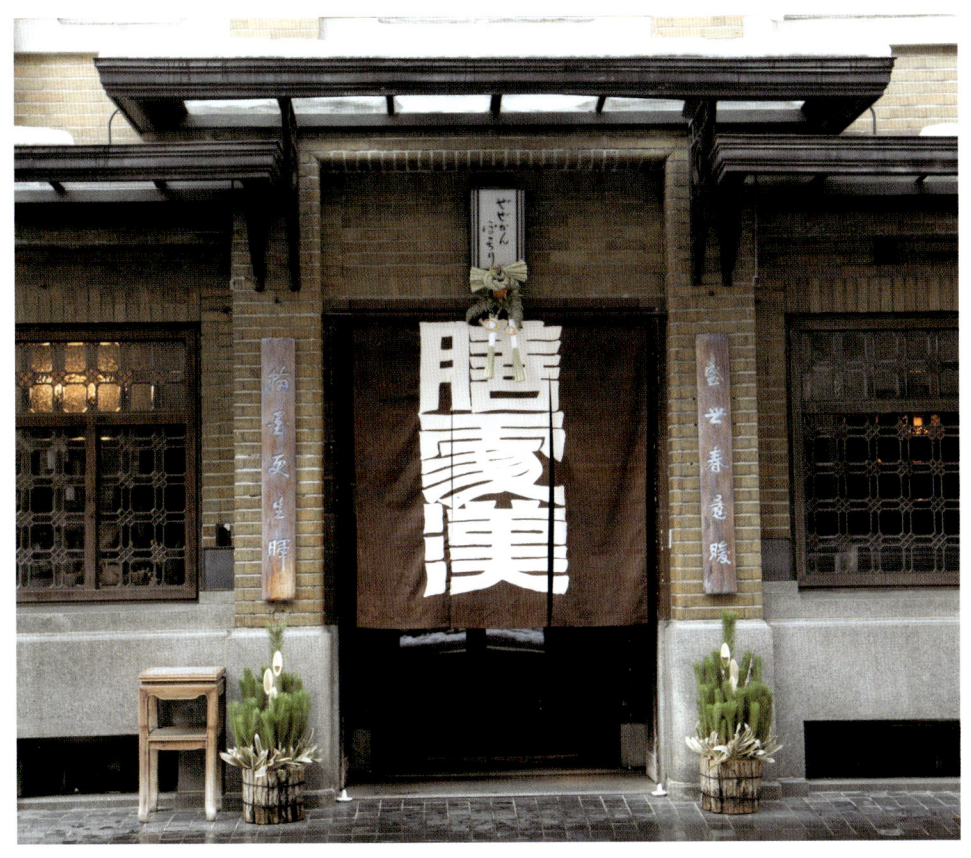

膳處漢ぽっちり
中京　北京料理

茶の地に店名を白抜きのあまり見られないゴシック体様で入れ、斬新さと重厚さで店舗のイメージをアピールする。

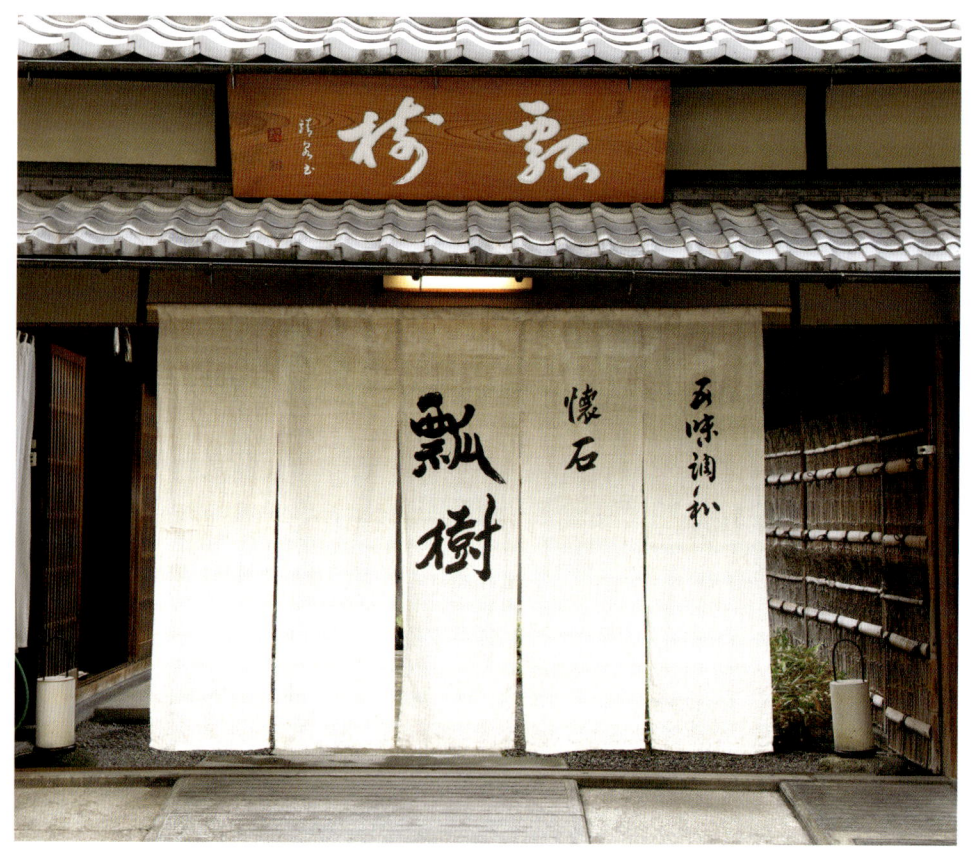

| 懐石瓢樹
| 中京　京料理

日本画家今尾景年の旧宅。貫名流の井上靖泉が揮毫したケヤキ材の伝統的な看板に長暖簾がよく調和する。

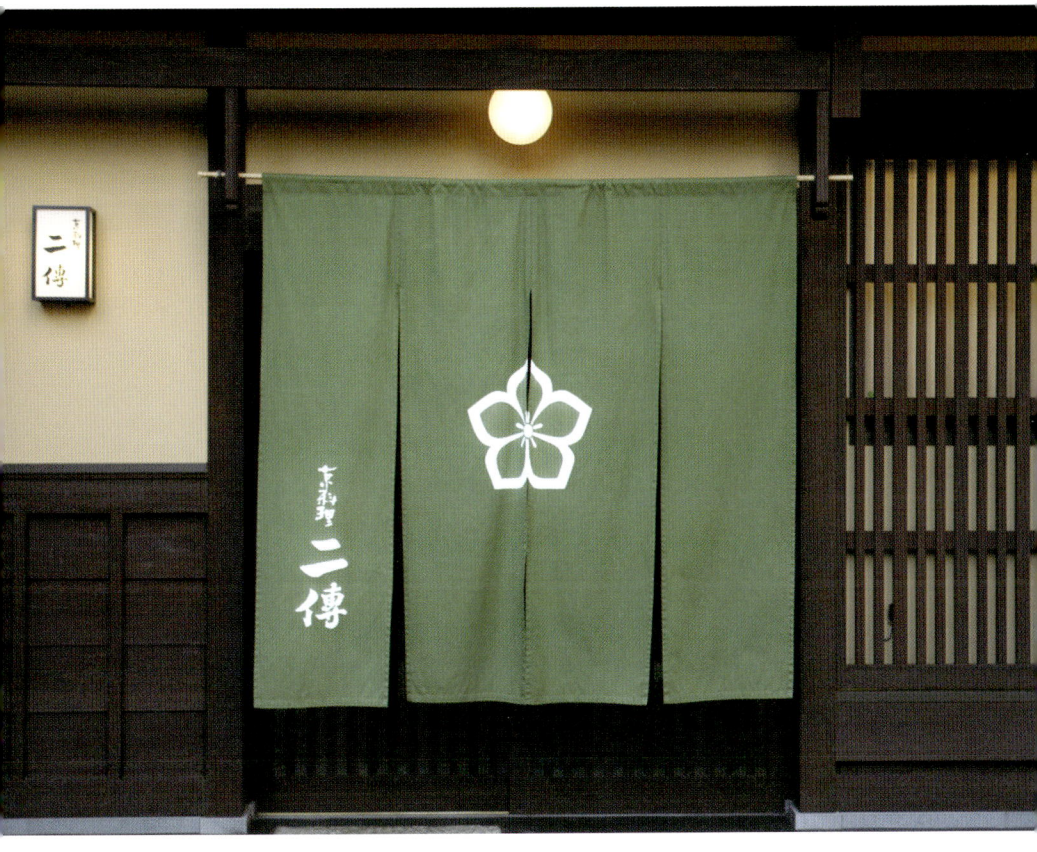

宝暦七年(1757)創業の老舗。草木色の無地に白抜きの桔梗紋、四幅の長暖簾は夏場には白無地に替わる。

二傳
中京　京料理

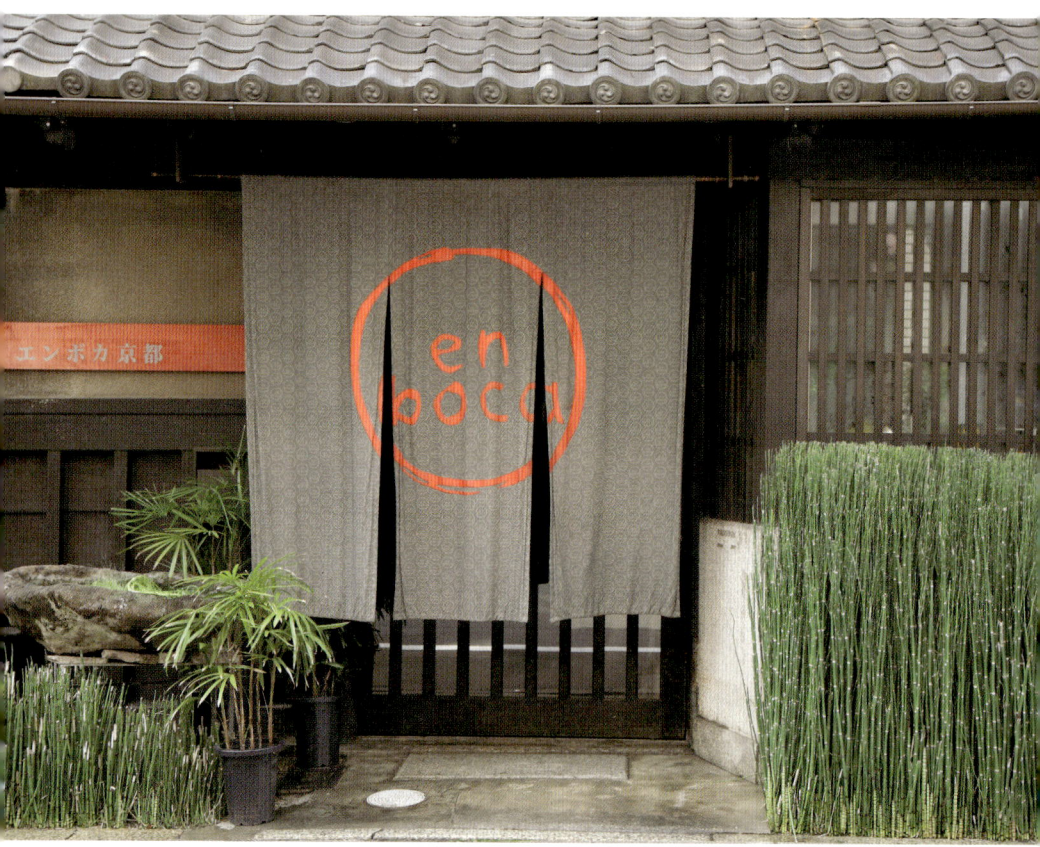

エンボカ 京都
中京 ● 窯焼き料理

三幅の大振りな長暖簾。小さなロゴが地紋のように入り、大きく大胆に赤でロゴが描かれ、伝統と斬新の共存を試みる。

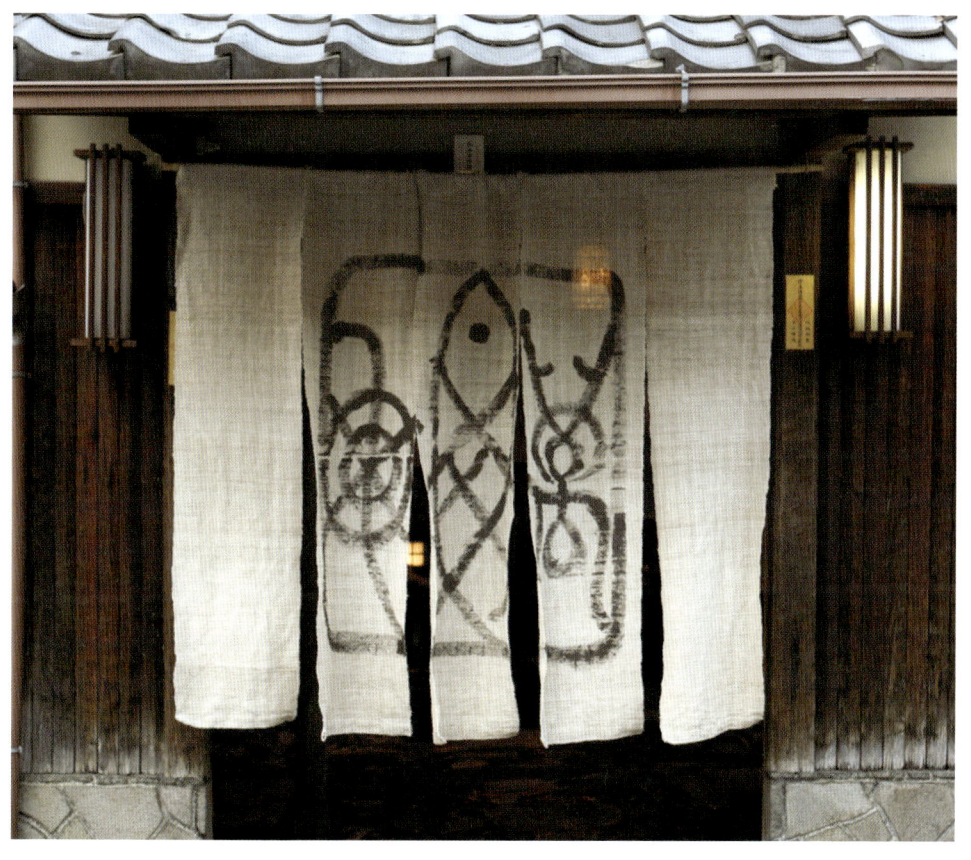

萬亀楼
上京　有職料理

宮中や宮家に料理を供した西陣の老舗。白無地の麻暖簾には、魚紋を模して「萬亀」と墨書されている。

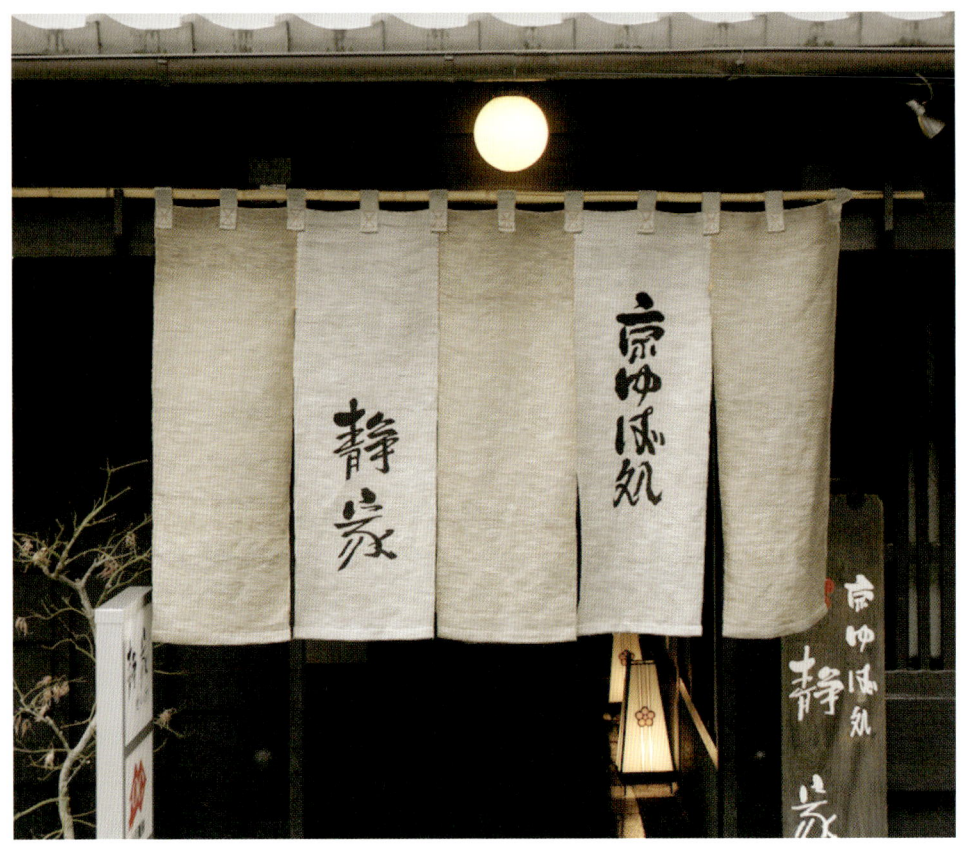

静家 西陣店
上京　湯葉料理

丹波美山でつくられた京湯葉を提供する。築百年余の商家を改装した店舗では、暖簾が季節により掛け替えられる。

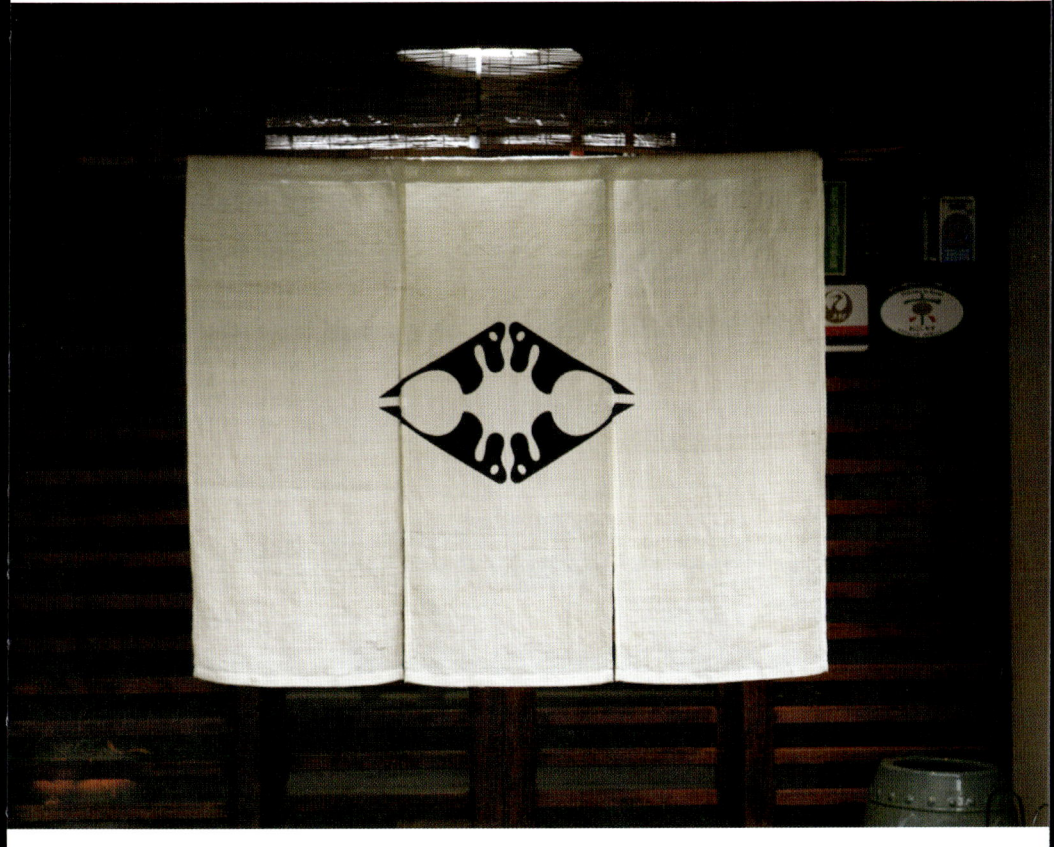

魚新
上京　有職料理

江戸の安政年間から続く京料理の老舗。麻の白無地の暖簾には、縁起物「鯛のたい」を四つ組み合わせて染めている。

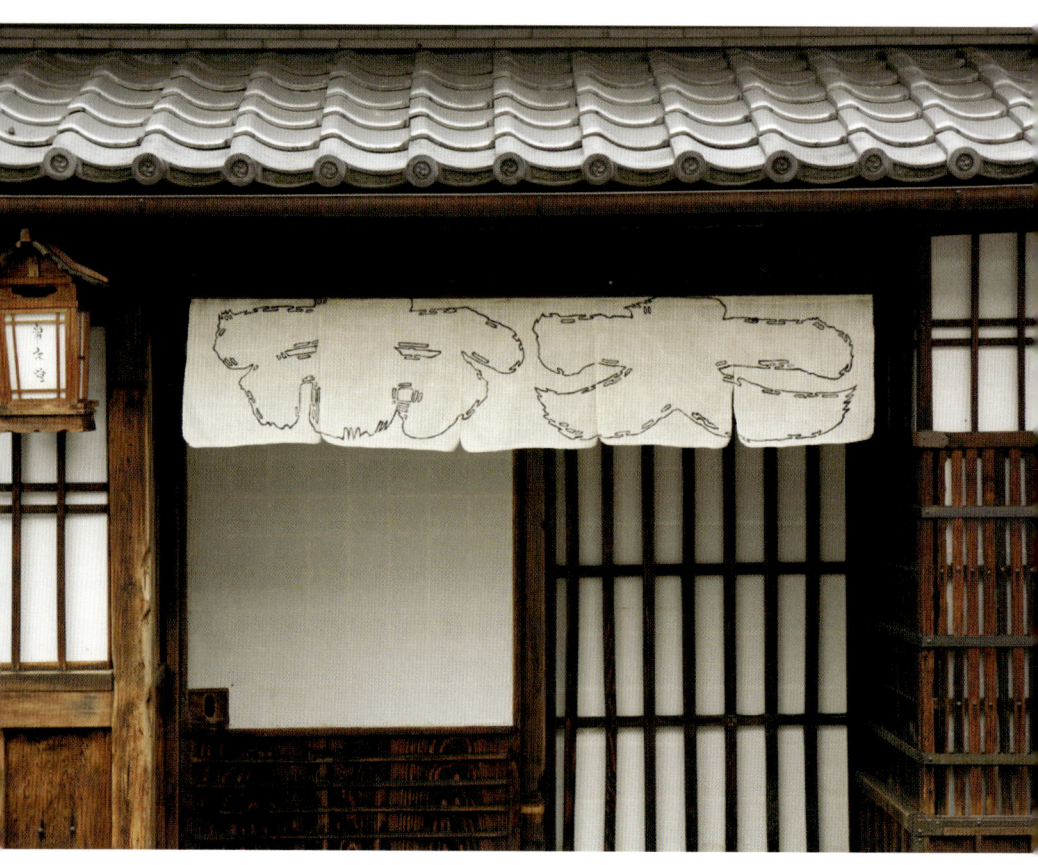

大市
上京　すっぽん料理

水引暖簾に近い風情だが、半暖簾というべきか。麻の白無地に「大市」と籠字で染め抜いている。

上七軒 くろすけ
上京　豆腐料理

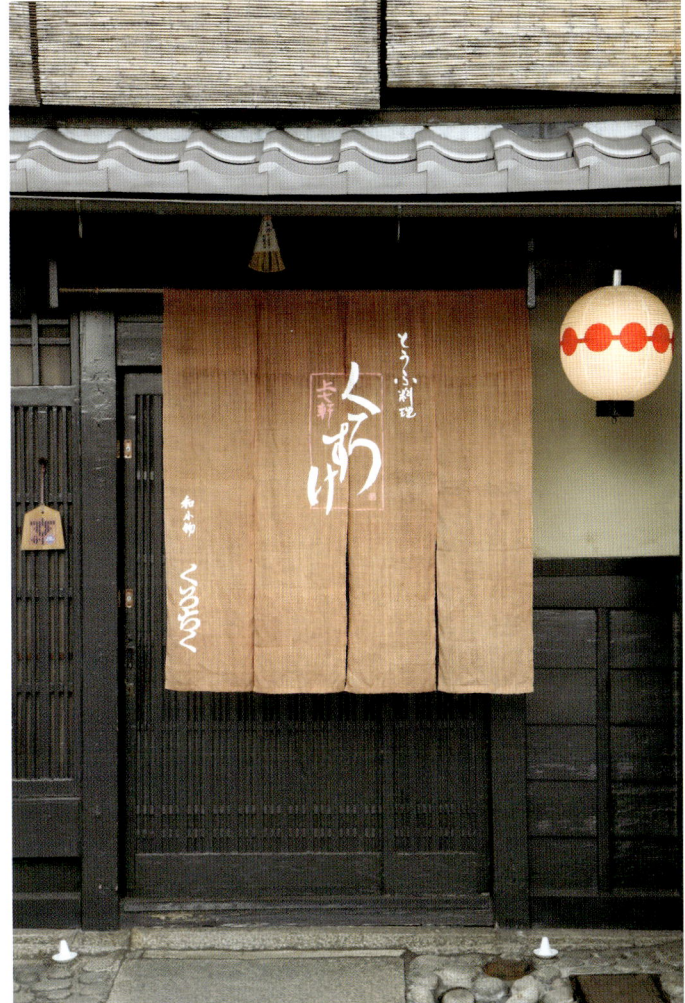

明治初期のお茶屋の風情をそのまま残し料理を提供する。麻を茶に染め、店名を白抜きで入れた四幅の暖簾。

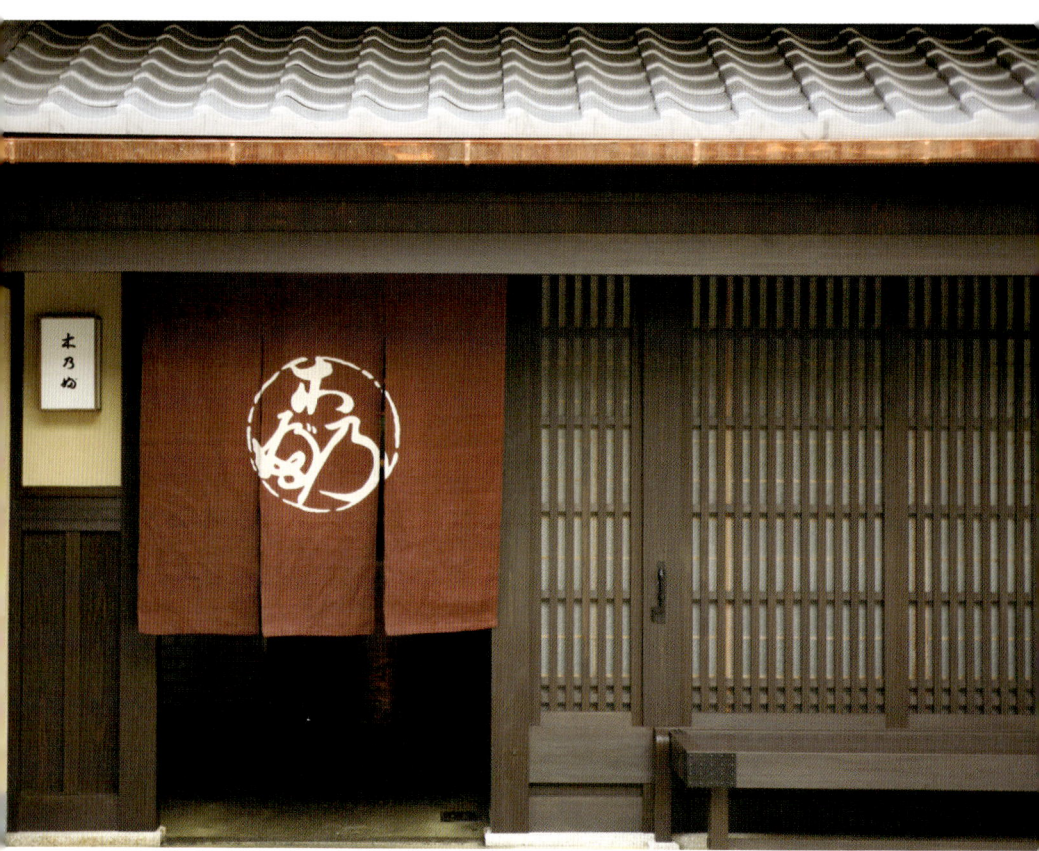

木乃婦
下京　京料理

茶の木綿無地に店名をあしらい染め抜いた印暖簾。季節により白無地のものに掛け替えられる。

志る幸
下京　京料理

子持ち罫の枡形の中に「汁」一文字をあしらい、無地に染めた長暖簾。どこから見ても目立ち、印象に残る。

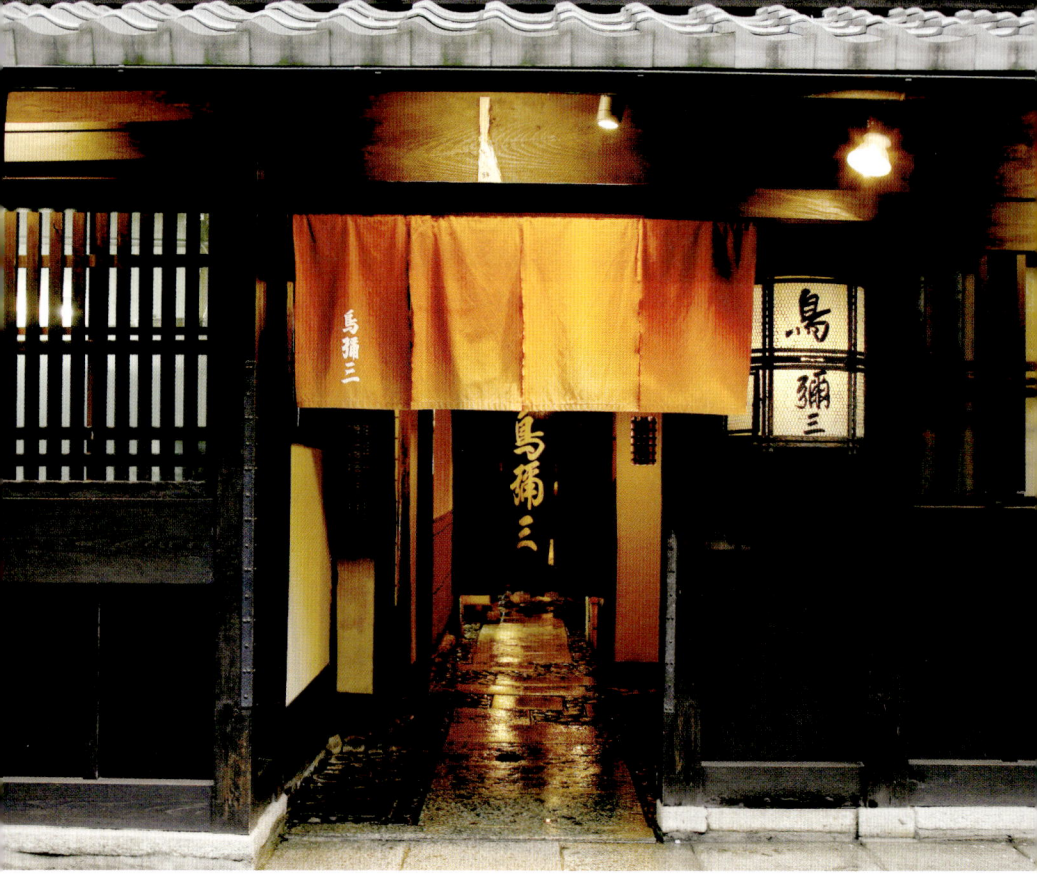

鳥彌三
下京　鳥料理

登録有形文化財の建物と創業二百年余の老舗。遠慮気に掛かる柿渋染め半暖簾は小さく店名を入れるだけ。

葱や平吉
下京　葱料理

木綿の白無地に提供するものと店名を墨書しただけの暖簾。斬新というより暖簾の原点回帰の姿かもしれない。

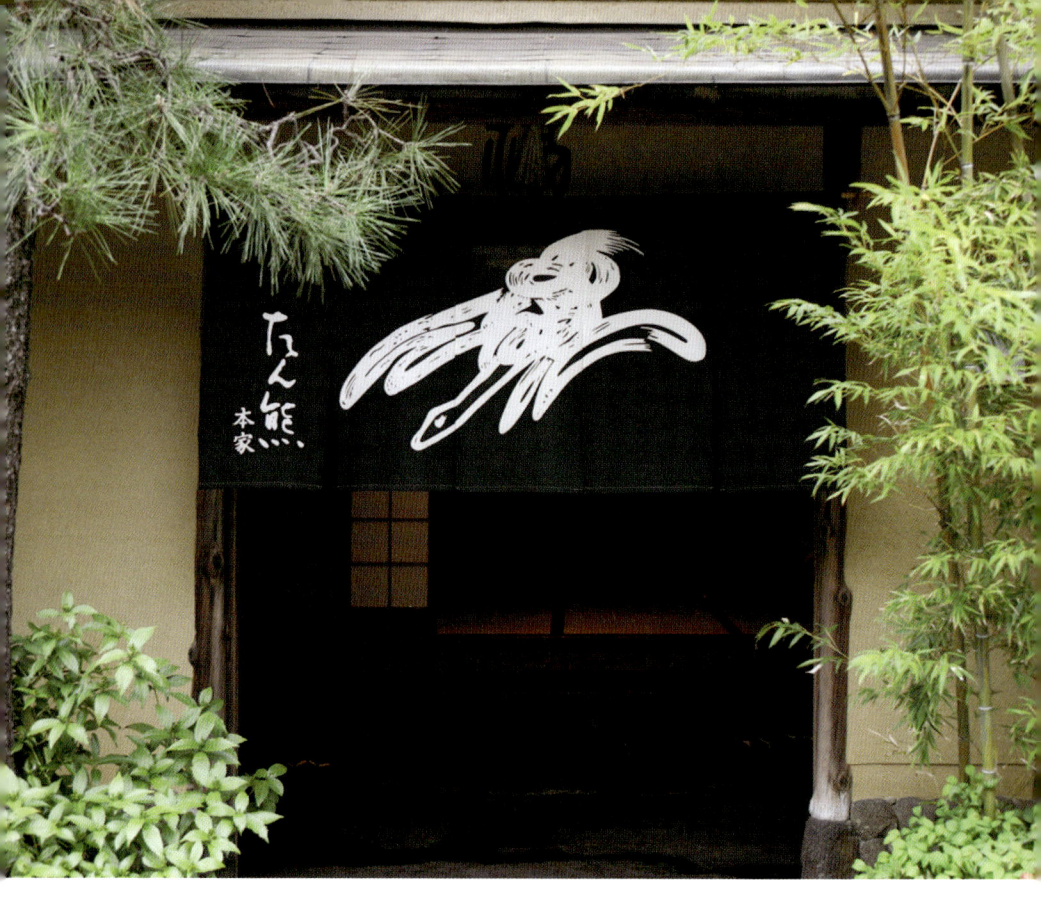

本家たん熊本店
下京　京料理

初代主人の故郷と名前から一字ずつ取った店名。暖簾にあしらわれたのは「たん熊」の文字を鶴に擬えた独特の意匠。

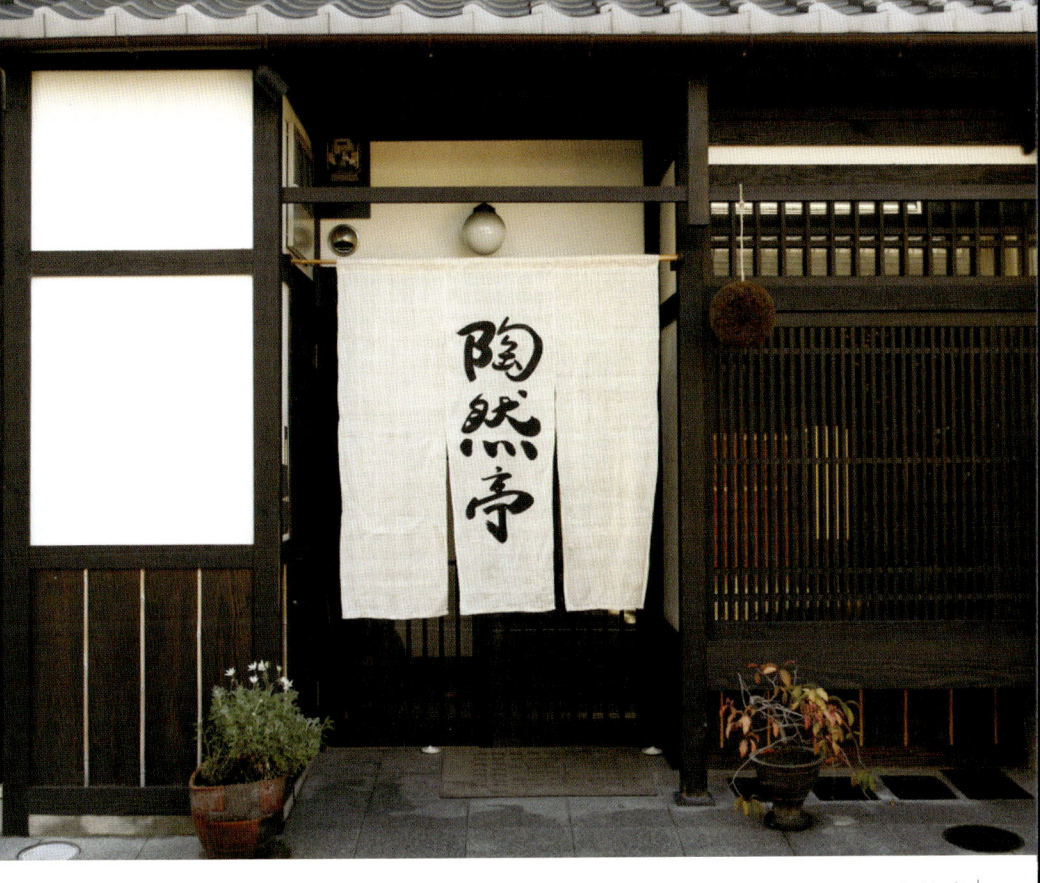

陶然亭
東山　京料理

ミュシュラン掲載前から知られ、白無地に店名だけの暖簾が掛かる。そのさり気なさにかえって惹かれる。

料理 —— 27

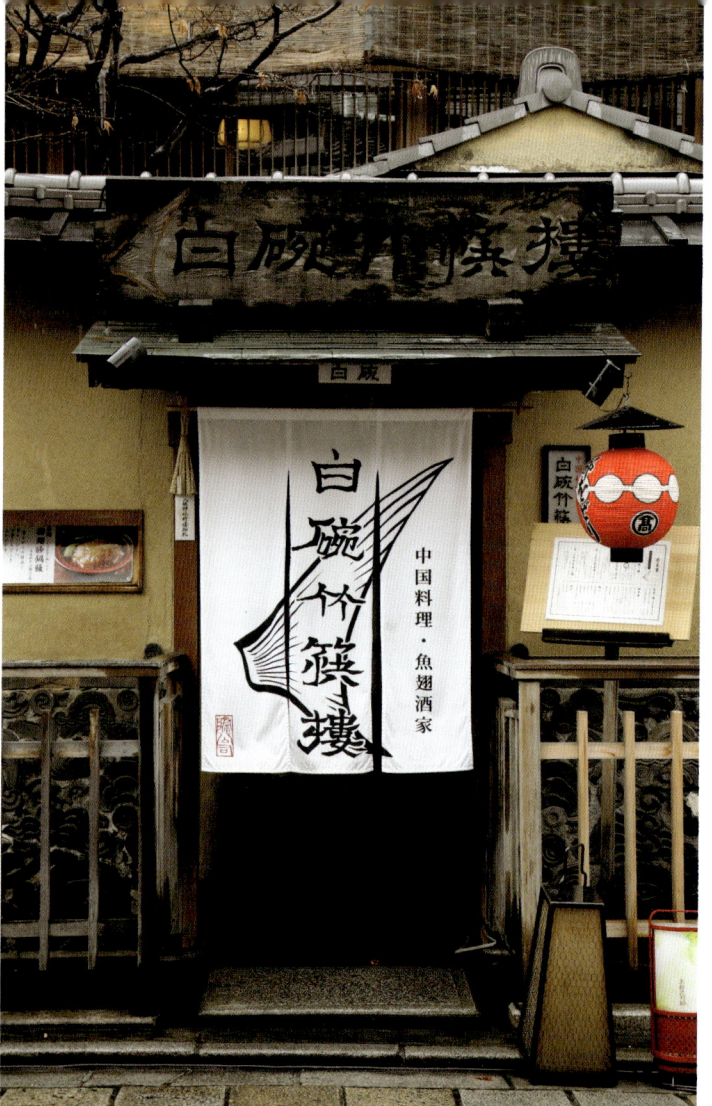

白碗竹筷樓
東山　中国料理

白地に店名と自慢料理に因んだ意匠を染めている。「魚翅」とはフカヒレのこと、「竹筷」は竹の箸のこと。

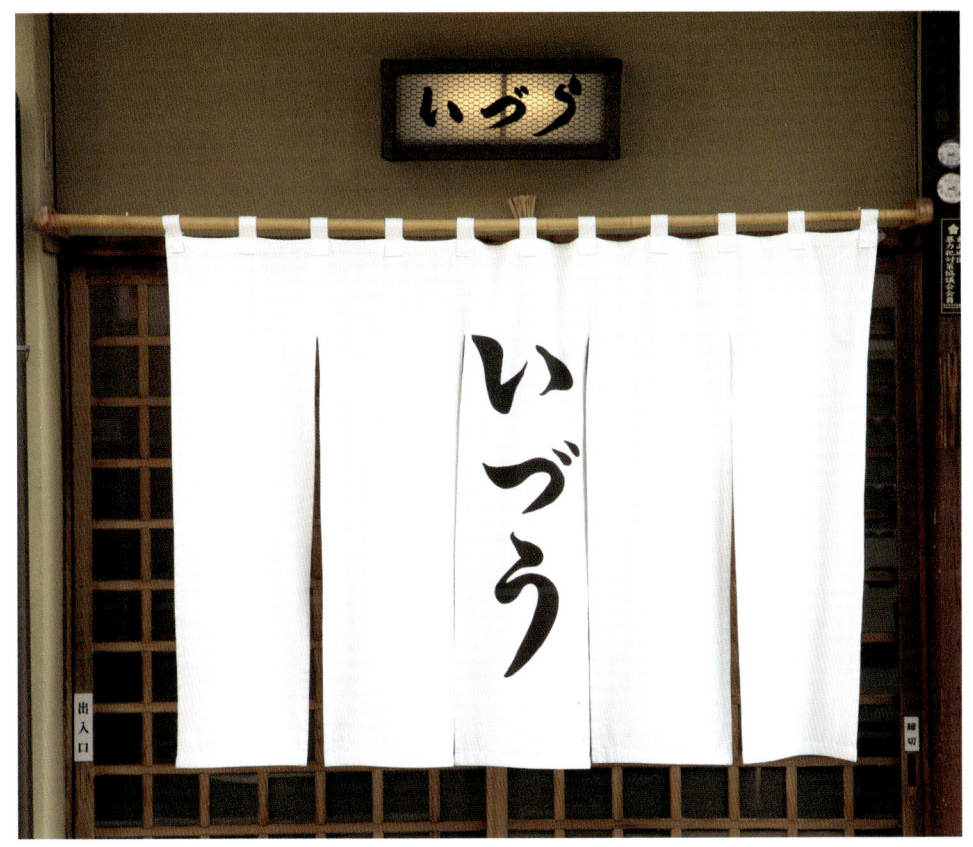

いづう
東山　鯖姿寿司

初代の「いづみや卯兵衛」に因んで屋号をつける。カラフルな暖簾が多い中、このシンプルさが実によい。

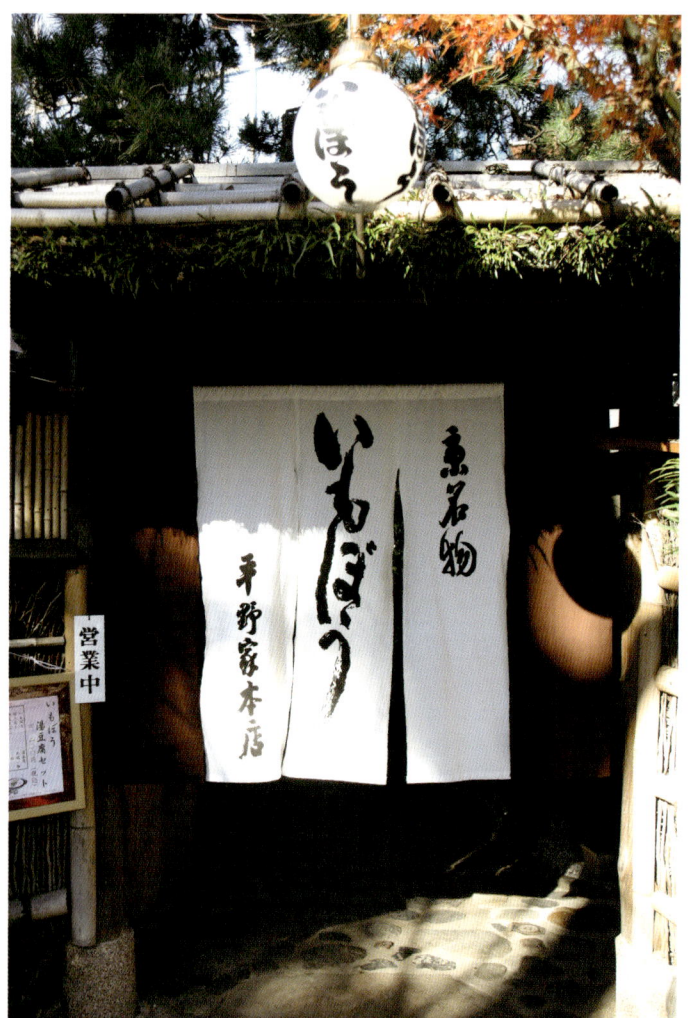

いもぼう平野家本店
東山　京料理

吉川英治が「三百年を伝えし味には三百年の味あり」と賞賛し、名士に親しまれた老舗。文字には風流が漂う。

う桶や「う」
東山　鰻料理

白無地の暖簾に杉桶をあしらった意匠。灯籠看板、軒看板と伝統的な道具立てだが、暖簾には遊び心がある。

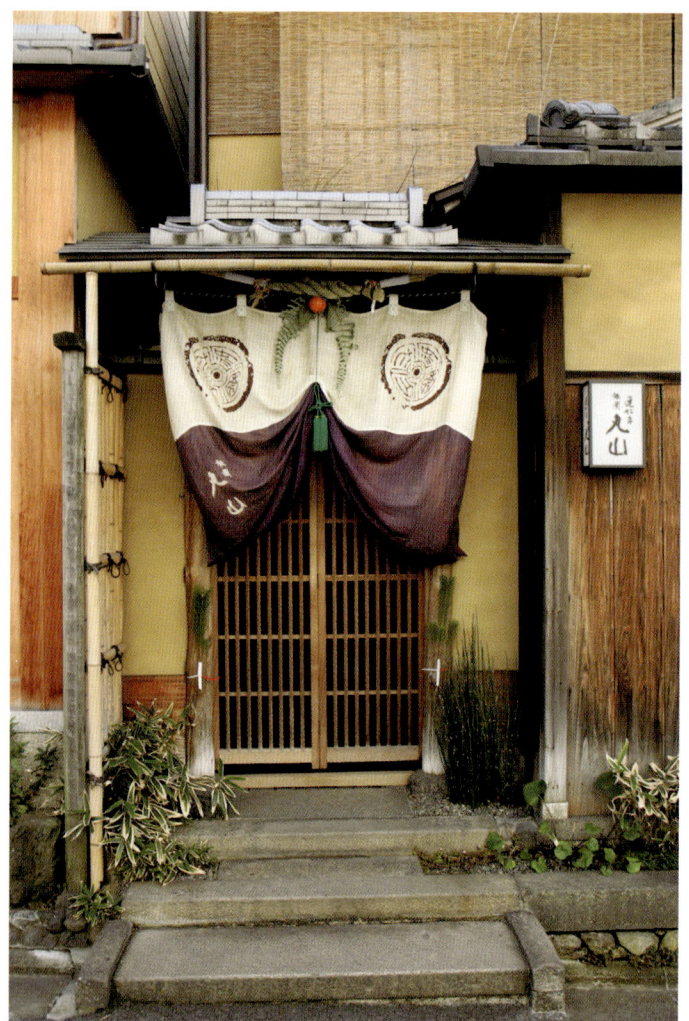

建仁寺 祇園丸山
東山　京料理

建仁寺の南、数寄屋造りの町家の玄関にさり気なく掛かる幔幕。中国の文字瓦の図案に倣い店名を入れている。

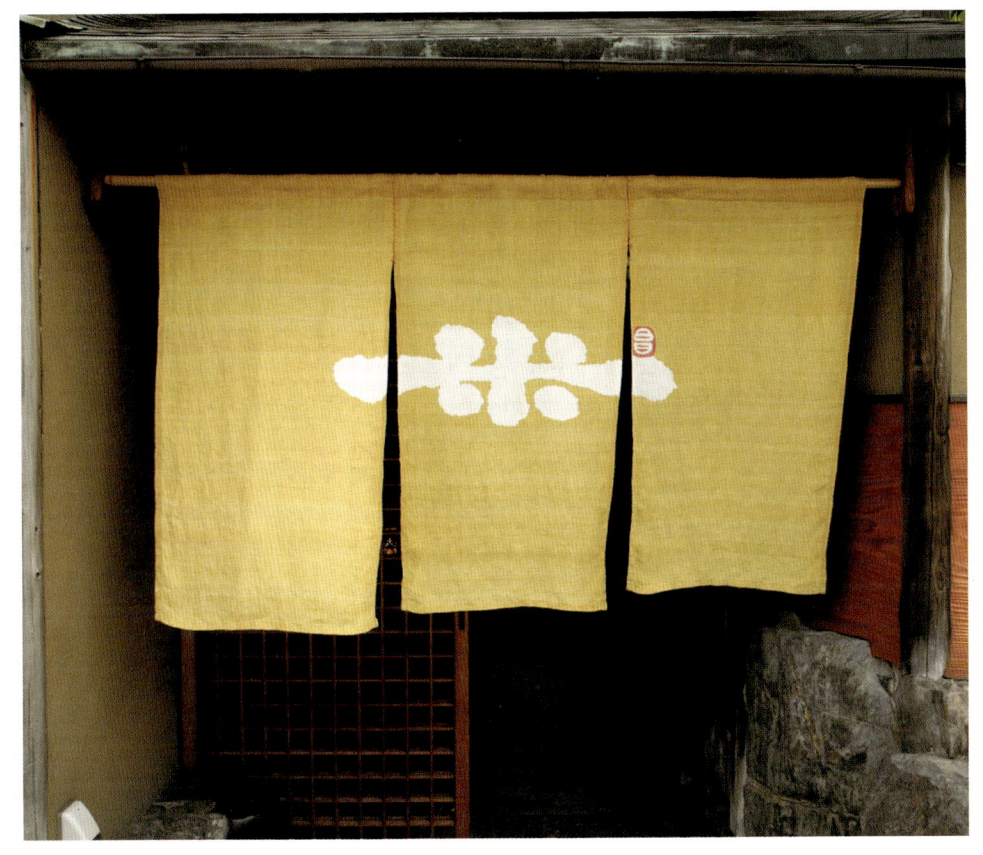

レストラン よねむら
東山　フランス料理

町家に暖簾の店構えながら、フレンチと和の融合がコンセプト。白く抜かれているのは「米」の文字である。

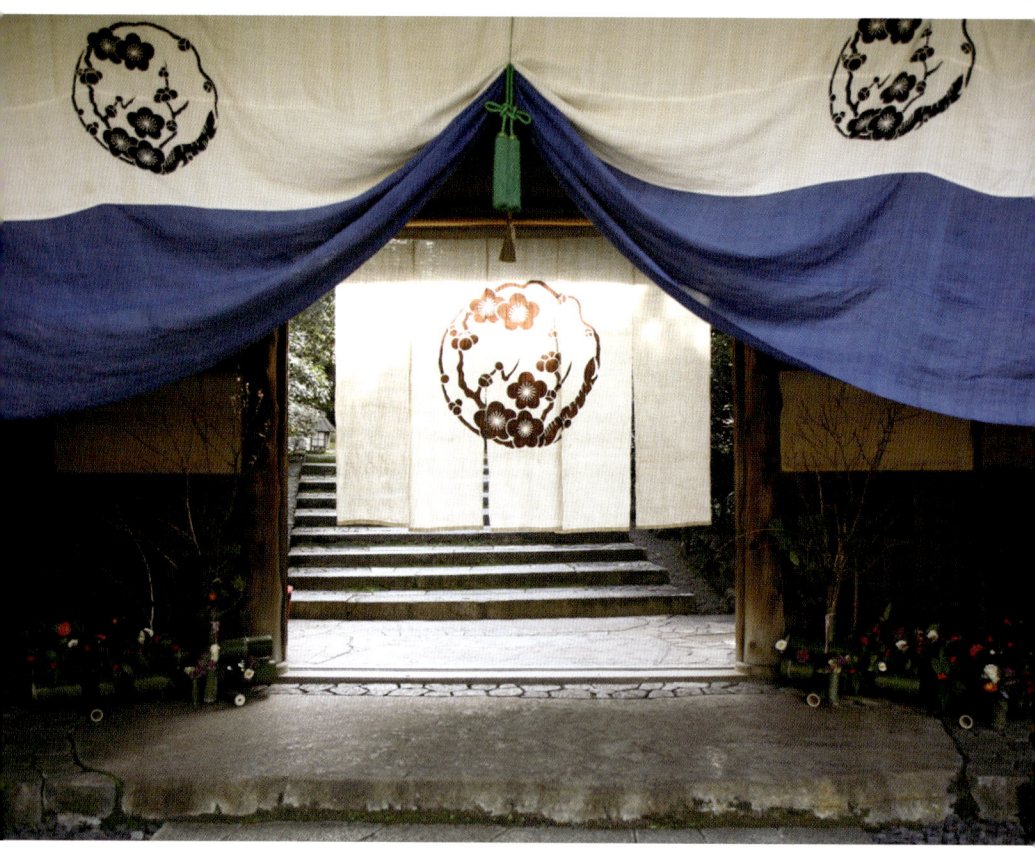

| 高台寺 土井
| 東山　京料理

幔幕に正月飾り、その奥には白無地の暖簾。風景に溶け込んだ様は一幅の絵である。「梅枝丸」の家紋がすがすがしい。

わらじや
東山　京料理

豊臣秀吉ゆかりとされる屋号。わらじと瓢箪が暖簾に合う。「羹膤」とは諺の「羹に懲りて膾を吹く」に由来するとか。

| 下鴨茶寮
左京　京料理

広々とした玄関に七幅の木綿白無地の暖簾。真ん中に「丸に日の丸扇」の家紋を墨染めし、実に姿が美しい。

蕪庵
左京　広東料理

大谷光瑞旧宅。昔は一帯が蕪畑だったことが店名の由来とか。こけら葺に瓦の数寄屋門、暖簾にはやはり蕪の絵柄。

| 山ばな平八茶屋
| 左京　川魚料理

高野川畔に位置し四百余年の歴史がある。書は井幡松亭で、二十代後半の竹本大亀が刻した共同制作による看板。

大徳寺一久
北　精進料理

一休禅師より給ったとされる屋号。墨跡調の看板字が、大本山大徳寺の精進料理を伝承する歴史を醸し出す。

| つたや
| 右京　鮎料理

鳥居本、愛宕神社参道の老舗。苔むす茅葺屋根・重厚な長暖簾・赤い毛氈の床几、時が止まっている感がある。

平野屋
右京　鮎料理

愛宕神社一之鳥居、それに寄り添うように江戸時代の初めから続く老舗。これぞ「暖簾のある風景」である。

二年坂

暖簾

　のれんを漢字で書くと「暖簾」となります。本来の読み「のんれん」から変化したといわれ、「暖」の唐音が「のん」であることから、由来は禅宗の用語にあるようです。また、「簾」からの隙間風を防ぐ、防寒の垂れ布を指していたとの説もあります。時代が下りその目的が変化しても、名称だけは受け継がれ現代に至っています。

　古くは麻布を素材としたようですが、綿の栽培が普及した江戸時代以降は木綿が主流となったといわれています。もちろん現在では化学繊維も使われています。染色が容易なだけでなく耐久性も兼ね備えていたことから、木綿の暖簾が好まれるようになりました。形には、地域差はあるものの通常の暖簾以外に「半暖簾」「長暖簾」「水引暖簾（軒先暖簾）」「日除け暖簾」などがあります。布の枚数は3枚、5枚、7枚など、縁起のよいとされる枚数が一般的なようです。また、昔は業種による色の使い分けが尊重されたいたようですが、布の枚数、色ともに現在は随分と自由になっています。

　意匠と文字にも触れておきます。当初は無地であったものに、先ず商家が家紋などの意匠を入れるようになり、江戸中期以降は屋号や業種を文字で入れることが多くなったようです。その変化を促した背景に、寺子屋の普及による庶民の識字率の向上があるといわれています。

菓子

亀屋友永／甘楽花子／亀廣保／然花抄院／二条駿河屋／亀屋伊織／二條若狭屋／本たちばな／亀末廣／本家船はしや／月餅屋直正／総本家河道屋／桂月堂／亀屋良永／豆政／柳苑／京都鶴屋 鶴寿庵／俵屋吉富 小川店／田丸弥 堀川店／鶴屋吉信／塩芳軒／老松／長五郎餅本舗／尾州屋老舗／亀屋良長／亀屋陸奥／井筒八ッ橋本舗／十六五／鍵甚良房／するがや祇園下里／鍵善良房／亀屋清永／豆吉本舗／平安殿／七條甘春堂／聖護院八ッ橋総本店／本家西尾八ッ橋／阿闍梨餅本舗 満月／游月／嘯月

亀屋友永
中京　京菓子

行草書看板のよさはこのような旋律が漂うことにある。軽やかさとしなやかさが伝わる木彫看板が味わい深い。

甘楽花子
中京　京菓子

創業から日にちは浅いものの、店名を墨書しただけの暖簾には新たな伝統をつくり出そうとの心意気がうかがえる。

| 亀廣保
| 中京　干菓子

亀末廣から暖簾分けされ、繊細な細工に
拘った茶席の干菓子を専門とする。木綿
三幅の暖簾が時を感じさせる。

然花抄院
中京　菓子

京町屋に平成の意匠を凝らした新たな風情。長暖簾に染められるのはロゴの「然」、冬は黒の暖簾に替わるとのこと。

二条駿河屋
中京　京菓子

室町中期創業の老舗、総本家駿河屋の分家。流麗な行草体の看板、右横書きに拘る創業者に好感を覚える。

亀屋伊織
中京　干菓子

四百年の歴史がある京干菓子の老舗。亀の絵の灯籠と半暖簾、変哲のない町家の構え、この飾らなさが伝統か。

| 二條若狹屋
中京　京菓子

灯籠看板・水引暖簾・暖簾と道具立ての揃った京の商家の店構え。暖簾は季節により掛け替えられるとのこと。

本たちばな
中京　京菓子

堀川通の往来ながら、灯籠看板・水引暖簾・三幅の暖簾で落ち着いたたたずまいを醸し出す。書は比叡山の老師の手になる。

| 亀末廣
 中京　和菓子

看板は山本竟山の書である。和菓子の木型が周りにはめられ、独特の風格が漂う珍しいものである。

本家船はしや
中京　五色豆

草書風の豪快な文字で名物の名が中央に書かれている。「船はしや」の「は」は「者」で変体仮名を用いる。

| 月餅屋直正
| 中京　菓子

屋号は初代が好んだ謡曲から命名し「つきもち」と読む。木屋町三条辺りは和洋折衷、甘いもの処のメッカ。

総本家河道屋
中京　菓子

「蕎麦ほうる」と読む。一燈園創始者、宗教家西田天香書の看板には、修養の精神が今もなお生き続ける。

| 桂月堂
| 中京　洋菓子

和風の外観に、富岡鉄斎揮毫の看板、薄黄色の外壁、緑の手摺、時代を感じさせるそれぞれの調和が楽しい。

| 亀屋良永
中京　和菓子

武者小路實篤の揮毫による看板は寺町通に、御池通の山田正平自書自刻の刻字額とともに鑑賞するのが楽しい。

| 豆政
| 中京　菓子

登録商標を入れた大きめの看板に存在感がある。「まめまさ」の文字が入った五色の団子状の模型看板も必見。

柳苑
中京　和菓子

和菓子づくりが静であるなら、この暖簾からは躍動感が溢れる。草書の文字にはそんな動きが感じられる。

京都鶴屋 鶴寿庵
中京　京菓子

新選組壬生屯所ゆかりの地で八木家が営む店舗。動きのある西村津園の書、木彫看板と三幅の暖簾がよく調和する。

俵屋吉富 小川店
上京　京菓子

屋根の灯籠看板、軒下の水引暖簾、玄関先には三幅の暖簾が揃う。水引暖簾は屋号に因んだ俵をあしらっている。

| 田丸弥 堀川店
| 上京　菓子

東大寺管長であった清水公照が揮毫し、
刻は徳力富吉郎と現当主による。金具は
彫金師富木宗好の作、眼福である。

鶴屋吉信
上京　京菓子

富岡鉄斎が四代目主人に揮毫した看板である。80歳を超えても衰えぬ自由奔放で確かな技量の筆跡がここにある。

| 塩芳軒
| 上京　京菓子

年月を感じさせる天竺木綿の墨染め長暖簾。京都では暖簾分けの折に主家から渡されるのが長暖簾とされている。

老松
上京　京菓子

骨格がはっきりとした楷書の看板と長暖簾、実に安定感がある。古来、白無地の暖簾は菓子商の印とされたとか。

| 長五郎餅本舗
上京　京菓子

豊臣秀吉が催した大茶会の折、秀吉に餅を気に入られ「長五郎餅」の名を拝領した。草書体の文字は絶妙。

尾州屋老舗
下京　京菓子

四条河原町、四幅の白地の長暖簾に豪快な墨書、既に風景となってしまっている安心感がある。

| 亀屋良長
下京　京菓子

右から「茶に宜し、酒にも宜し」と読む。
当時、京で人気の書き手だった山田古香
80歳の書。

創業は室町の応永年間。籠城戦に食した
との逸話が残る銘菓が「松風」である。
堂々とした文字に風格が感じられる。

亀屋陸奥
下京　京菓子

井筒八ッ橋本舗
東山　菓子

看板は徳富蘇峰92歳の時の揮毫で、絶筆といわれるもの。大胆で筆圧の強い書からはその性格がうかがえる。

十六五
東山 菓子

「十六」は斗六豆、「五」は屋号の号で商店のこと。先代が手に入れた梅の古木に独学で学んだ草書を刻している。

| 鍵甚良房
東山　京菓子

揮毫者は定かではないが、安定感のある行書で左から右へと書かれた看板。風雪に耐えさらに重厚感を増すことだろう。

美しい写真集

はなのいろ
著/浦沢美奈　1780円
148㎜×148㎜　総192頁
京都で絶大な人気を誇るお花屋さん「プーゼ」。その主宰者・浦沢美奈がおくる、花の写真集。

FLEURS a Kyoto
フルールアキョウト
著/浦沢美奈　1780円
148㎜×148㎜　総192頁
本を開けば花々に癒される。花束のように贈る本・第二弾。

ヨーロッパの看板
著/上野美千代　1780円
148㎜×148㎜　総192頁
ヨーロッパのユニークで愛らしい看板を集めた写真集。ページをめくりながら旅္気分も味わえる楽しい一冊。

IN KYOTO
写真/神崎順一・大道雪代・田口葉子・中田昭・宮野正喜・山岡正剛　1780円
148㎜×148㎜　総192頁
これまでになかったオシャレな雰囲気の漂う京都の写真集。

Swedish Details
スウェーデンのディテール
著/アニカ・フエット
　　ウルフ・フエット・ニルソン
3000円　216㎜×179㎜　総192頁
スウェーデンで見つけた、魅力的なインテリアの数々。キッチン、子供部屋、リビング…素敵なディテールを写真に収めた。

古地図を楽しむ

京都時代MAP　幕末・維新編
編/新創社
1600円　A4変　総84頁
幕末の地図に半透明の紙に印刷した現代地図を重ねた地図本。幕末時代に時間旅行できる歴史ファン必携の一冊。

京都観光文化時代MAP
編/新創社
2000円　A4変　総114頁
歴史地図に半透明の現代地図を重ねた地図本。京都検定公式テキスト記載の地名・史跡・社寺を網羅。平安・室町・安土桃山・幕末・近代の5つの時代の地図を掲載。

東京時代MAP　大江戸編
編/新創社
1700円　A4変　総110頁
幕末の地図に半透明の現代地図を重ねた地図本。現代の東京の街から江戸の町並みが浮かび上がる。東京歩きの歴史ガイドとしても楽しめる。

重ね地図シリーズ　東京昭和の大学町編
企画・構成/太田稔
地図編集・製作/地理情報開発
2000円　B5変　総124頁
昭和30年代後半の地図に現代の地図を重ねた地図本。団塊の世代が青春を過ごした東京が蘇る！

美しい風景写真集

はないろの季節
写真／森田敏隆　2400円
A4横変　総96頁
一面の花畑や、山に咲き誇る花々の写真集。その花景色に、言葉を失うほど圧倒される。

さくらいろ
写真／森田敏隆　2400円
A4横変　総96頁
緋寒桜、山桜、染井吉野、枝垂桜、秋にも咲く四季桜など。新春から晩秋まで、全国の桜を堪能できる写真集。

里のいろ
写真／森田敏隆　2400円
A4横変　総96頁
日本各地の美しい里をめぐる写真集。新緑の中の集落、稲田が広がる田園風景…。郷愁誘うふるさとの姿。

夜のいろ
写真／森田敏隆　2400円
A4横変　総96頁
全国の夜景写真集。きらびやかな都会の夜景、大自然の星降る夜、ライトアップされた古都の景色など。

入江泰吉の心象風景 古色大和路
写真／入江泰吉　3800円
A5変　総384頁
入江泰吉の代表作315点を収録。圧倒的なボリュームと、美しい印刷で送る古都奈良の風景と仏像の写真集。

日本の原風景 町並
重要伝統的建造物群保存地区
写真／森田敏隆　2800円
A5変　総304頁
文化庁の重要伝統的建造物群保存地区に指定された町並106か所を収録した写真集。旅に出たくなる美しい一冊。

一度は見たい 桜
写真／森田敏隆・宮本孝廣
1800円　170㎜×170㎜　168頁
全国津々浦々の美しい桜名所を収録したコンパクトなサイズの写真集。悠然と咲く一本桜、圧巻の桜並木など。

絶景！ふるさとの 富士
写真／森田敏隆
1800円　170㎜×170㎜　168頁
日本各地の「○○富士」と呼ばれ愛される山々を収録。雪化粧をした冬山、晴れ渡った空とのコントラストが美しい山景色など。

遺したい日本の風景シリーズ
古民家・駅舎（Ⅲ）・海岸（Ⅳ）・橋（Ⅴ）・山村（Ⅵ）・学び舎（Ⅶ）・煉瓦造（Ⅷ）・歴史の街並（Ⅸ）

編／日本風景写真協会会員　各2200円
B4変　上製　総96頁

「今しか撮れない貴重な風景を写真集に」という日本風景写真協会会員の声から企画され、さまざまな風景を収録した写真集シリーズ。日本風景写真協会会員の作品から選抜。どこか懐かしい写真が郷愁を誘う。※『遺したい日本の風景Ⅱ 道』は品切

するがや祇園下里
東山　京菓子

京都市の有形文化財に登録された店舗。「豆平糖」の流麗な行書と巴紋をあしらった暖簾がよく調和する。

| 鍵善良房
東山　京菓子

麻の朱の無地に、屋号にちなみ鍵を黒く染めた五幅の長暖簾。夏には同じ絵柄の白無地に掛け替えられる。

亀屋清永
東山　京菓子

看板は建仁寺派管長であった竹田益州が揮毫したもの。草書体にもかかわらず、読みやすく親しみがある。

豆吉本舗
東山　豆菓子

木綿の白無地に豆の意匠を染めている。
縁起を担ぐ商売の世界でも、今は四幅の
暖簾も珍しくないようだ。

平安殿 | 東山　京菓子

ケヤキの大看板は、陶芸家で文化勲章を受けた富本憲吉に依頼したもの、独習した書には高雅な趣きが感じられる。

| 七條甘春堂
東山　京菓子

創業以来の地にて店舗を構える。紺地三幅の暖簾に白く抜かれた家紋の「上がり藤に五三桐」が引き立つ。

聖護院八ッ橋総本店
左京　菓子

富岡鉄斎85歳の書。京都では鉄斎の書を
よく目にするが、中でもこの草書は最高
の出来栄えといえる。

| 本家西尾八ッ橋
左京　菓子

品格ある書が目を引く看板。和菓子の木型を周りにはめ込んだ扁額の形式。周りの古色が文字部分の緑青色と実に合う。

阿闍梨餅本舗 満月
左京　京菓子

千日回峰修業の阿闍梨が被る笠に因んだ
銘菓が有名。旧店舗に上がる看板は波打
つような隷書で、横長の構えが特徴。

游月
左京　京菓子

「ゆうづき」と読む。木目が美しいケヤキの板材に書かれた草書。流れのある文字の動きが見事である。

近代日本を代表する篆刻家園田湖城が66歳で揮毫した篆書の看板。緑青色の文字部分が木製額にマッチする。

嘯月
北　京菓子

上七軒

看板

　初期の木彫看板は実物の形を彫ったもの（模型看板）や実物を絵で表現したもの（絵看板）でしたが、江戸中期以降から文字看板が主流になったといわれています。

　伝統的な文字看板の製作は文字揮毫の依頼から始まります。文字の書き手は、書に精通している書家や僧侶に依頼するのが一般的と思われます。しかし、見落としがちなのは彫り手の存在です。書き手と書のよさを理解し得る彫り手が一体化した時、素晴らしい看板が誕生します。窮極の条件とは、自ら書いて自ら刻す自書自刻の世界です。書は人なり、心のこもった命を吹き込んだもの、優れた刻者だからこそ、成し得る世界があります。自書自刻した作家の代表格として北大路魯山人を上げておきます。

　文字の書き方は、現代的に左から右へ入れるものも多くなっています。自由で構いませんが、伝統を重んじるという考えに従えば、右から左へという書き方は尊重されるべきでしょう。

　看板の材料にはクスノキやヒノキも使われますが、耐久性・木目の美しさから、ケヤキに勝るものはないと思います。渦のようになった細かな木目（玉杢）が板一面に入ったものは自然が織りなす宇宙、星の煌めくがごとき美しさがあります。それを生かし損なわぬような文字の入れ方が、看板をつくる作家の妙味といえます。

せいかつ

春芳堂／細野福蔵商店／フォーティファイブ・アール／京都店／分銅屋／
宮脇賣扇庵／白竹堂／嵩山堂はし本／万足屋きむら／近又／鳩居堂／彩雲堂／
俵屋旅館／清課堂／貝葉書院／熊谷道具處／京都古梅園／紙司柿本／
NISHIYAMA RYOKAN／堀九来堂／辻和金網／嶋臺／松栄堂／雨森敬太郎薬房／
山村壽芳堂／髙橋德／永楽屋細辻伊兵衛商店 新京極三条店／くろちく天正館／
まつひろ商店 上七軒店／やまきぬ／木野織物／岡慶／箔屋野口／帯屋捨松／
丹波屋／豊和堂／彙文堂／川嶋旅館／芳巌／久保田美簾堂／上羽絵惣／
今村金生堂／松槞園／吉田宗兵衛商店／谷川清次郎商店／中野伊助／枡儀／
八木仏具店／法蔵館／鍵長法衣仏具店／宇佐美松鶴堂／日昇館尚心亭／
ぎをん齋藤／觀山堂／むら田／金竹堂／和楽／玉半／天亀／東茞／
河井寬次郎記念館／唐長／長艸繍巧房 貴了庵／伊藤常 嵐山店

春芳堂
中京　表具

日本画家竹内栖鳳の書を拡大して看板にした。草書の読み難さはあるが、栖鳳の看板の貴重さは今も残る。

細野福蔵商店
中京　法衣

京都市歴史的意匠建造物の京町家。馬寄せの柵と「衣」を白抜きした茶の長暖簾。商家のたたずまいである。

せいかつ —— 91

| フォーティファイブ・アール　京都店
中京　衣料品

「日本の伝統を生かした服を体感していただきたい」。その理念が店構えとシンプルでも存在感ある暖簾にうかがえる。

足袋製造販売の老舗。二千年前の漢の時代の公用文字であった隷書を用いた看板。漢碑の趣を生かした遠山廬山の書。

分銅屋
中京　足袋商

小倉工芸
中京　染色

江戸後期に栄えた友禅染近利派の流れをくむ工房。「キンリ」の文字を図案化した暖簾は独立する職人にも受け継がれる。

宮脇賣扇庵
中京　京扇子

屋号の文字は均整のとれた見事な隷書で文字が浮彫である。商標「美也古扇」の部分は冷泉為紀の筆とか。

| 白竹堂
中京　京扇子

屋号の「白竹堂」は富岡鉄斎の命名による。その文字からは明治の京都画壇を代表する鉄斎の人となりがうかがえる。

嵩山堂はし本
中京　和文具

中国の名山「嵩山」に因んだ店名。「鳥獣人物戯画」に由来する兎の絵柄の暖簾は季節ごとに掛け替えられる。

| 万足屋きむら
中京　和雑貨

悉皆屋(しっかいや)の伝統を受け継ぎつつ和雑貨も商う。水引暖簾には白抜きの「入山形に万」、三幅の暖簾には屋号が入る。

近又
中京　料理旅館

国の登録有形文化財、明治中期の京町家の典型をとどめる。看板と暖簾、馬寄せに石灯籠とどれもが老舗の趣である。

| 鳩居堂
中京　香・文房具

日本に亡命したこともある中国の考古学者羅振玉が揮毫したとされる。その配字と整然さは実に素晴らしい。

富岡鉄斎より「彩雲堂」の揮毫を得て屋号とする。為書きも珍しく、店内には書稿の作品が架かっている。

彩雲堂
中京　絵具・画材

| 俵屋旅館
| 中京　旅館

創業三百年余の老舗旅館。数寄屋造り、正月飾りの「八重梅」の幔幕、灯籠看板に犬矢来、どれをとっても絵になる。

清課堂
中京　金属工芸

篆書の名家、森岡峻山による揮毫。独自の技術によるアルミ製看板は、文字が浮き上がり木製と見紛う出来栄え。

| 貝葉書院
中京　書肆

古代の仏教経典は植物の葉に書かれ貝葉経といわれた。波を打つような右払いが装飾的な廬山遠山慧の隷書。

熊谷道具處
中京　道具

経済学者、禅画研究者であった淡川康一の書、落款「淡庵」は雅号である。茶褐色の木額に文字の翡翠色が合う。

| 京都古梅園
| 中京　文房四宝

奈良が本店の墨の老舗。屋根の上の看板は十一代の揮毫という。頼支峰に漢学を学んだといわれ、素晴らしい書である。

創業は江戸末期に遡る。和紙を連想させる木綿の白無地に、職種と屋号を個性的な隷書風に墨書している。

紙司柿本
中京　紙店

せいかつ —— 107

NISHIYAMA RYOKAN
中京　旅館

伝統的な灯籠看板、黒無地と網目模様を交互に染めた斬新な暖簾、その組み合わせはモダンな玄関によく似合っている。

二代目堀重治が残した縦書きの書を横書きにし、ケヤキ板に刻して看板とした。個性味ある書風が印象に残る。

堀九来堂
中京　木型

| 辻和金網
| 中京　金属工芸

看板を金網で囲むというユニークさに加え、文字も面白い。板に直接書かれた線のかすれが迫力を増す。

嶋臺
中京　ギャラリー(旧酒造)

看板の揮毫者は江戸中期を代表する文化人の近衛家熙で、酒の銘柄に由来する。三幅の長暖簾と調和した姿は実に美しい。

| 松栄堂
| 中京　香

入口横「薫香」の看板が目を引く。揮毫者雲巌は長崎春徳寺住職の後、「雪舟の鼠」で有名な総社宝福寺にて晩年を送る。

雨森敬太郎薬房
中京　薬種

立派な屋根付きの看板掛が目を引く。看板と暖簾にある髭文字の「無二膏」からは力強さと不思議感が漂う。

| 山村壽芳堂
中京　薬種

右横書きに彫られた行書の味わい深い書体。古色が栄え、伝統が伝わる「the看板」ともいうべき重みが漂う。

髙橋徳 | 中京　染工房

手描友禅染を生業として百余年。数寄屋造の工房玄関には、麻の白無地に「梅鉢」を染めた長暖簾が掛かる。

せいかつ —— 115

永楽屋 細辻伊兵衛商店
新京極三条店
中京　手拭

福犬の背に桃太郎が乗り、足元には猿と雉が従うのは吉祥の絵柄であろう。添えられるのは創業以来の永楽銭。

くろちく天正館
中京　和雑貨

暖簾に入るのし目文様は、のし鮑を図案化したもので慶事・祝意の象徴とされる。こちらでは師走から正月に掛けられる。

まつひろ商店 上七軒店
上京　がま口専門店

口金の卸専門から、がま口のよさを知ってもらいたいと販売を始めた。暖簾の絵柄には店名が隠し文字のように入る。

やまきぬ
上京　西陣織

ひらがな四文字の独特のかすれが見どころ。かすれの表現で文字の良し悪しが決まるといっても過言ではない。

| 木野織物
| 上京　西陣織

創業二百年余、西陣織の老舗。茶の暖簾に屋号の菱屋善兵衛に因み、白抜きで「子持ち菱に善」を入れる。

大徳寺塔頭で奈良大宇陀に再興された松
源院の泉田玉堂の書である。禅宗と茶事
の美を説く境地が表れている。

岡慶
上京　帯問屋

| 箔屋野口
| 上京　金銀糸

西陣帯に使われる金銀の糸をつくる工房。当代はそれで箔画も手掛ける。「入り山形にの」を印染した暖簾が目を引く。

帯屋捨松
上京　帯

江戸の安政年間創業の老舗。鍾馗さん・灯籠看板・水引暖簾・長暖簾と揃った京町家の構えは一幅の絵である。

せいかつ —— 123

丹波屋
上京　組紐

軒看板・灯籠看板・掛け看板・水引暖簾と正に商家のたたずまい。小屋根の上の鍾馗さんは代表的な魔除けである。

豊和堂
上京　和装

麻の白無地、袋仕立、三幅と定番の暖簾に
吉祥の「鶴」を入れる。若冲に倣った絵柄
は、嘴を仕舞い込み一本足で眠る姿。

せいかつ —— 125

| 彙文堂
| 上京　書肆

知る人ぞ知る東洋学者内藤湖南の手になる看板。謹厳で整然とした楷書は学者の書でありながらも魅力的。

川嶋旅館
下京　旅館

軽やかで現代的な雰囲気が漂う斬新な暖簾。玄関を入ると伝統的な京町家の世界、その対比が面白い。

| 芳巖
下京　京組紐

整然と書かれた楷書は誰が見ても読みやすく好感を覚えるに違いない。看板は人間でいう顔にあたるものだ。

堂々とした木彫看板は遠くからも目に留まる。端正に整った楷書文字からは品格が漂うといってもよいだろう。

久保田美簾堂
下京　京簾

| 上羽絵惣
下京　胡粉

日本画に使う胡粉は、文字部分に塗る顔料として刻字看板にも不可欠。俗を排した凛とした行書が人目を引く。

草書で「御水引紙袋」と書かれている。速書きのために漢字の字形を極限まで単純化、その巧みさに惹かれる。

今村金生堂
下京　紙業

松楳園
下京　筆専門店

筆の製造販売だけでなく文房四宝全般を商う。店頭の日よけ暖簾と模型看板は遠目にもその存在がわかる。

吉田宗兵衛商店
下京　茶道具

彫られている文字は実に見事である。草書を使わなくなった昨今、読みやすい範囲でのくずしという配慮も必要。

谷川清次郎商店
下京　きせる

江戸の元禄年間創業のきせる専門店。一人で一管全てをつくる職人さんはこちらだけとか。夏は白無地の暖簾に替わる。

中野伊助 | 下京　珠数

東福寺管長だった福島慶堂の書。「日本の古い看板」展にて米国で展示された有名な江戸時代の珠数看板は店内にある。

| 枡儀
下京　皮バック・レストラン

六幅藍染の暖簾に、草創期の逸話に因んだ社名の意匠「枡に儀」を染め抜く。簡潔でありながら力強さを感じさせる。

八木仏具店
下京　念珠・仏具

帆布の五幅を白と黒に染め分け、「念仏具」と文字を入れた長暖簾。壁の弁柄の色と相まって一段と引き立つ。

せいかつ ── 137

| 法蔵館
| 下京　出版

幕末から明治の真言僧、晩年は泉涌寺長老を務めた佐伯旭雅の見事な草書。現在の社名もこの頃定まったとか。

鍵長法衣仏具店
下京　法衣・仏具

「書は人なり」といってよい行書の筆さばきが見事。筆先のよくきいた剛毛で書かれたであろう筆痕が残る。

| 宇佐美松鶴堂
| 下京　表具

国宝や重要文化財の修復をも手掛ける。
浄土真宗本願寺派総長であった豊原大潤
の書、楷書の伝統的な扁額。

日昇館尚心亭
東山　旅館

玉杢の台湾ケヤキを用いた竹本大亀による看板。本来は書家・職人を問わず、書き手が刻す自書自刻の世界である。

| ぎをん齋藤
東山　和装

江戸の天保年間からの老舗。水引暖簾には創業時の「日野屋」の商号、屋根付きの灯籠看板、暖簾には「齋藤」の篆書。

観山堂
東山　古美術

建仁寺管長であった竹田益州より先代がいただいた雅号を屋号とした。草書で書かれた線の流れが見事である。

| むら田
東山　呉服

「喜茂乃屋」の草書は和装の"たおやかさ"を感じさせる。横棒の見えない袋仕立、四幅の木綿の暖簾である。

江戸末期この地に店を構える。普段は髪飾りが見えるよう水引暖簾だけだが、長暖簾で日差しを避けることも。

金竹堂
東山　かんざし

和楽
東山　楽焼窯元

「和楽」は東郷平八郎命名によるもので、以降当主がこれを襲名する。「御茶盌屋」の文字はけれん味がない。

玉半
東山　旅館

石塀小路の隠れ宿のような旅館。入口が二つあり下河原側に掛かる暖簾。瓢箪の中に行書の「玉半」は印象に残る。

| 天亀
| 東山　京小物

看板は店の顔、こだわりは店主の心境の高さの表れだ。篆書を得意とした森岡峻山の素晴らしい書が見事である。

東哉
東山　清水焼窯元

茶わん坂にて代々「東哉」の名を受け継ぐ。木綿の白無地に書かれた、篆書に近い「陶」の文字が目を引く。

| 河井寬次郎記念館
| 東山　記念館

棟方志功の書に黒田辰秋の彫刻という夢のような共作看板。まるで三人の芸術家の魂が集約されているようだ。

唐長
左京　京唐紙

江戸の寛永年間に創業した京唐紙の老舗。麻生成りの暖簾に伝統的波紋「光琳大波」をさり気なく染めている。

| 長艸繡巧房 貴了庵
| 北　刺繡

京繡の工房に掛かる暖簾。麻の縹色の無地に松葉を染め抜きで入れる。松葉は松と同じく長寿や吉祥の絵柄とされる。

伊藤常 嵐山店
右京　京扇子

扇子の製造販売を営み百年余。木彫看板・水引暖簾・半暖簾を取り揃えた風情に専門店の自信が漂う。

鳥居本

ことば

　山崎豊子に『暖簾』『花のれん』『ぼんち』という一連の小説があり、どれもが上方商人の生き様を活写したものでした。そこに共通するのが「暖簾」というキーワードであったと記憶しています。その後「花のれん」という店名が増えたのは、これらの小説の影響ではと思うのは考え過ぎでしょうか。事程左様に、暖簾と看板に関することわざには商売に関係するもの多いようです。

【暖簾分け】奉公人や職人が独立して店舗を構える際に、奉公先と同じ屋号や暖簾を使うのを許されること。
【暖簾を下ろす】暖簾は店が終わるとおろして取り込まれていたので閉店のことをいう。また会社や店舗をたたむこと。
【暖簾に腕押し】こちらが本気でも、相手に反応がなく張り合いのないこと。
【暖簾に傷がつく】不祥事により、会社や店舗の信用や名声が損なわれること。

【看板娘】看板代わりに店舗に客をひきつけることができる、女性のこと。
【金看板】金文字の立派な看板のように、理念や商品を堂々と示すこと。
【看板に偽りなし】看板と実態が同じという意味から、外見と中身が一致すること。
【看板にする】閉店の時、掛けた看板を取り込むことから、営業時間の終わり。
【看板を下ろす】商売を止める際には看板をおろすことから、廃業のこと。
【看板倒れ】一見立派だが内容が伴わないこと。みかけだおしのたとえ。

食べ物
飲み物

八百三／大極殿本舗 六角店／京都 一の傳／茨木屋／一保堂茶舗／松前屋／丸久小山園 西洞院店／永楽屋 室町店／麩嘉／澤井醬油本店／本田味噌本店／近為／とようけ屋山本／たわらや／京とうふ藤野／村上重本店／湯葉弥／美好園／京つけもの 西利／イノダコーヒ 清水店／七味家本舗／味噌庵／なり田 嵯峨豆腐森嘉／山田製油／中村藤吉本店／上林記念館／三星園上林三入本店

八百三
中京　味噌

自書自刻を実践した北大路魯山人31歳の作。鑿で豪快に叩いて彫られた線質に圧倒される。屋外の看板はレプリカである。

大極殿本舗 六角店
中京　京菓子・甘味処

折々に掛け替えられる長暖簾。軒暖簾とともに町家の構えに溶け込み、行き交う人に四季を感じさせる。

| 京都 一の傳
| 中京　西京漬

西京味噌に魚の切り身などを漬け込む伝統手法を守る。店構えにも暖簾にもそのこだわりがうかがえる。

明治の文人、江馬天江の揮毫による。新店
舗に移転しても看板はそのまま、古色あ
る趣が現代建築にも馴染む。

茨木屋
中京　蒲鉾

| 一保堂茶舗
中京　茶舗

江戸の享保年間創業。長暖簾と日よけ暖簾の特徴を兼ね備えた独特のもの。季節により白・こげ茶と掛け替えられる。

松前屋
中京　昆布

創業六百年余、正に老舗中の老舗。宮中に仕え禁裏御所御用を拝命、昆布の食文化を支え歩んできた歴史の暖簾である。

丸久小山園 西洞院店
中京　茶舗

宇治茶老舗の京都店には茶房が併設される。三幅の半暖簾を染め分けた三色の彩りは、抹茶缶の色に合わせたとのこと。

看板の文字は初代齋田永三郎の手による。整然と表現された文字は、金彩を施され書家顔負けの立派なもの。

永楽屋 室町店
中京　佃煮・菓子

麩嘉
上京　京麩

「FUKA」と文字が入ったお多福の絵柄の暖簾が知られるが、こちらは至ってオーソドックスな屋号の長暖簾である。

澤井醤油本店
上京　醤油

大きく「もろみ」と彫られた吊るし看板からは、サインボードを越えた、商品への思い入れが伝わるようだ。

| 本田味噌本店
| 上京　味噌

天保元年(1830)創業。柿渋染め四幅の長暖簾には風格が漂う。白抜き丹の文字は屋号「丹波屋」に因んだもの。

明治期に創業した京漬物店。広い店舗口に掛けられた五幅の紺の暖簾と白く抜かれた屋号はよく目立つ。

近為
上京　京漬物

とようけ屋山本
上京　豆腐

四十年ほど前に今の屋号に改名。彩色の花を両側に彫った看板は、伝統の中にも現代的な感覚が感じられる。

たわらや
上京　うどん

築四百年といわれる町家を生かした店舗。五幅の麻白無地の暖簾に描かれるのは、屋号に因む縁起物の俵を重ねた絵柄。

| 京とうふ藤野
| 上京　豆腐

右から「藤野」と入れ、間には器に盛った豆腐の絵を彫るという洒落た看板。豆腐への想いが伝わってくる。

村上重本店
下京　京漬物

「丸に十の字」はその昔薩摩の殿様から使用を許されたものとか。五幅の木綿暖簾は季節により色違いに替わる。

湯葉弥
下京　京ゆば

江戸の天保年間創業。木彫看板と長暖簾のバランスがよい。大豆の発芽を絵柄にした暖簾は、季節によって掛け替えられる。

美好園
下京　茶舗

「美好園茶舗、橋本老舗清嘱、鶴斎道人書」と美しい行書で書かれ、「美」の字形が特によい。鶴斎は小川鶴斎のこと。

京つけもの 西利
下京　京漬物

西本願寺前のモダンな建物、木彫看板に暖簾との対比が面白い。蕪をあしらった暖簾は季節により色が替わる。

イノダコーヒ 清水店
東山　コーヒー

茶に染めた五幅の暖簾、真ん中にロンドンシティーの紋章をアレンジしたかのようなイノダの紋章が入る。

七味家本舗
東山　七味唐辛子

「七味唐からし」と縦書きし、「からし」を一字のように表現したのが特徴。線に筆意があり、大らかさを感じる。

味噌庵
左京　味噌

柿渋染めの麻に大胆な墨書の日よけ暖簾は、ひと際存在感がある。夏には涼しげな生成りの暖簾に掛け替えられる。

| なり田
| 北　京漬物

文化元年(1804)創業、すぐき漬けの老舗。四幅の暖簾に鈴の絵柄をあしらい、季節によって色違いを掛ける。

嵯峨豆腐森嘉
右京　豆腐

臨済宗国泰寺派管長であった稲葉心田揮
毫の看板。板目の美しい材に草書体で刻
された文字の古色が見もの。

| 山田製油
| 西京　製油

暖簾の「へんこ」とは偏屈で頑固なこと。
個性的な文字が目を引く看板は、店主の
こだわりと美意識の写し鏡かも。

中村藤吉本店
宇治　茶舗

常は屋号「まると」を染めた麻生成りの長暖簾だが、正月三ヶ日だけはよい初夢を願い「宝船」の絵柄が掛かる。

| 上林記念館
宇治　記念館・茶舗

茶の記念館となっている長屋門に掛かる「上林茶舗」の扁額、横画を右上がりにした筆意が特徴的である。

三星園上林三入
本店
宇治　茶舗

屋号にもなっている「三つ星紋」の朱がひと際目を引く。丸はお茶の実との説もあるので、実物をご覧あれ。

◆掲載店舗リスト

頁	店舗名称	地区	住所
8	本家尾張屋	中京	車屋町二条下ル仁王門突抜町 322
9	吉川	中京	富小路通御池下ル松下町 135
10	にしむら	中京	六角通高倉西入ル
11	菜根譚	中京	柳馬場通蛸薬師上ル井筒屋町 417
12	本家田毎	中京	三条通寺町東入ル石橋町 12
13	膳處漢ぽっちり	中京	錦小路通室町西入ル天神山町 283-2
14	懐石瓢樹	中京	六角通新町西入ル西六角町 101
15	二傳	中京	姫小路通油小路西入ル鍛冶町 142
16	エンボカ 京都	中京	西洞院六角下ル池須町 406
17	萬亀楼	上京	猪熊通出水上ル蛭子町 387
18	静家 西陣店	上京	大宮通今出川下ル薬師町 234
19	魚新	上京	中筋通浄福寺西入ル中宮町 300
20	大市	上京	下長者町通千本西入ル六番町 371
21	上七軒 くろすけ	上京	今出川通七本松西入ル真盛町 699
22	木乃婦	下京	新町通仏光寺下ル岩戸山町 416
23	志る幸	下京	西木屋町通四条上ル西入真町 100
24	鳥彌三	下京	西石垣通四条下ル斉藤町 136
25	葱や平吉	下京	市之町 260-4
26	本家たん熊本店	下京	木屋町通仏光寺下ル和泉屋町 168
27	陶然亭	東山	新門前通大和大路東入ル西之町 227-3
28	白碗竹筷樓	東山	新橋通大和大路東入ル元吉町 49
29	いづう	東山	八坂新地清本町 367
30	いもぼう平野家本店	東山	円山町公園知恩院南門前
31	う桶や「う」	東山	祇園西花見小路四条下ル
32	建仁寺 祇園丸山	東山	祇園町南側 570-171
33	レストラン よねむら	東山	八坂鳥居前下ル清井町 481-1

頁	店舗名称	地区	住所
34	**高台寺　土井**	東山	高台寺桝屋町 353
35	**わらじや**	東山	七条通本町東入ル西之門町 555
36	**下鴨茶寮**	左京	下鴨宮河町 62
37	**蕪庵**	左京	下鴨膳部町 92
38	**山ばな平八茶屋**	左京	山端川岸町 8-1
39	**大徳寺一久**	北	紫野大徳寺下門前町 20
40	**つたや**	右京	嵯峨鳥居本仙翁町 17
41	**平野屋**	右京	嵯峨鳥居本仙翁町 16
46	**亀屋友永**	中京	新町通丸太町下ル大炊町 192
47	**甘楽花子**	中京	烏丸通丸太町下ル大倉町 206
48	**亀廣保**	中京	室町通二条下ル蛸薬師町 288
49	**然花抄院**	中京	室町通二条下ル蛸薬師町 271-1
50	**二条駿河屋**	中京	二条通新町東入ル大恩寺町 241
51	**亀屋伊織**	中京	二条通新町東入ル
52	**二條若狭屋**	中京	二条通小川東入ル西大黒町 333-2
53	**本たちばな**	中京	東堀川通御池下ル三坊堀川町 67-1
54	**亀末廣**	中京	姉小路通烏丸東入ル車屋町 251
55	**本家船はしや**	中京	三条通河原町東入ル中島町 112
56	**月餅屋直正**	中京	木屋町通三条上ル上大阪町 530-1
57	**総本家河道屋**	中京	姉小路通御幸町西入ル姉大東町 550
58	**桂月堂**	中京	寺町通姉小路下ル天性寺前町 541
59	**亀屋良永**	中京	寺町通御池下ル下本能寺前町 504
60	**豆政**	中京	夷川通柳馬場西入ル 6 丁目 264
61	**柳苑**	中京	寺町通丸太町下ル下御霊前町 644-1
62	**京都鶴屋　鶴寿庵**	中京	四条坊城通南入ル壬生梛ノ宮町 24
63	**俵屋吉富　小川店**	上京	寺之内通小川西入ル宝鏡院東町 592
64	**田丸弥　堀川店**	上京	堀川通上立売上ル竹屋町 561
65	**鶴屋吉信**	上京	今出川通堀川西入ル西船橋町 340-1

頁	店舗名称	地区	住所
66	塩芳軒	上京	黒門通中立売上ル飛騨殿町 180
67	老松	上京	今出川通御前東入ル社家長屋町 675-2
68	長五郎餅本舗	上京	一条通七本松西入ル滝ヶ鼻町 430
69	尾州屋老舗	下京	四条河原町西南角
70	亀屋良長	下京	四条通油小路西入ル柏屋町 17-19
71	亀屋陸奥	下京	西中筋通七条上ル菱屋町 153
72	井筒八ッ橋本舗	東山	川端通四条上ル常盤町 178
73	十六五	東山	四条通大和大路西入ル中之町 211-2
74	鍵甚良房	東山	大和大路通四条下ル小松町 140
75	するがや祇園下里	東山	祇園末吉町 80
76	鍵善良房	東山	祇園町北側 264
77	亀屋清永	東山	祇園町南側 534
78	豆吉本舗	東山	下河原安井月見町 21
79	平安殿	東山	平安神宮道三条上ル堀池町 373-10
80	七條甘春堂	東山	七条通本町東入ル西之門町 551
81	聖護院八ッ橋総本店	左京	聖護院山王町 6
82	本家西尾八ッ橋	左京	聖護院西町 7
83	阿闍梨餅本舗 満月	左京	鞠小路今出川上ル
84	游月	左京	山端壱町田町 8-31
85	嘯月	北	紫野上柳町 6
90	春芳堂	中京	姉小路通烏丸東入ル車屋町 260
91	細野福蔵商店	中京	高倉通御池下ル亀甲屋町 600
92	フォーティファイブ・アール　京都店	中京	三条通高倉東入ル桝屋町 61
93	分銅屋	中京	三条通堺町東北角桝屋町 64
94	小倉工芸	中京	釜座通御池上ル下松屋町 721
95	宮脇賣扇庵	中京	六角通富小路東入ル大黒町 80-3
96	白竹堂	中京	麩屋町通 六角上ル白壁町 448
97	嵩山堂はし本	中京	六角通麩屋町東入ル八百屋町 110

頁	店舗名称	地区	住所
98	万足屋きむら	中京	蛸薬師通麩屋町東入ル蛸屋町 150
99	近又	中京	御幸町通四条上ル大日町 407
100	鳩居堂	中京	寺町通姉小路上ル下本能寺前町 520
101	彩雲堂	中京	姉小路通麩屋町東入ル姉大東町 552
102	俵屋旅館	中京	麩屋町通姉小路上ル中白山町 278
103	清課堂	中京	寺町通二条下ル妙満寺前町 462
104	貝葉書院	中京	二条通木屋町西入ル樋之口町 462
105	熊谷道具處	中京	寺町通二条上ル常盤木町 63
106	京都古梅園	中京	寺町通二条上ル要法寺前町 716-1
107	紙司柿本	中京	寺町通二条上ル常盤木町 54
108	NISHIYAMA RYOKAN	中京	御幸町二条下ル山本町 433
109	堀九来堂	中京	二条通堺町東入ル観音町 90
110	辻和金網	中京	堺町通夷川下ル亀屋町 175
111	嶋臺	中京	御池通烏丸東入ル仲保利町 191
112	松栄堂	中京	烏丸通二条上ル東側
113	雨森敬太郎薬房	中京	車屋町通二条下ル仁王門突抜町 307-1
114	山村壽芳堂	中京	二条通室町東入ル東玉屋町 485
115	高橋徳	中京	新町通二条上ル二条新町 717
116	永楽屋　細辻伊兵衛商店　新京極三条店	中京	新京極通三条角桜之町 450-3
117	くろちく天正館	中京	新町通錦小路上ル百足屋町 380
118	まつひろ商店　上七軒店	上京	今出川通七本松西入ル真盛町 716
119	やまきぬ	上京	中筋通浄福寺西入ル中宮町 326
120	木野織物	上京	衣棚通寺之内上ル上木下町 76
121	岡慶	上京	今出川通智恵光院下ル横大宮町 206
122	箔屋野口	上京	元誓願寺通大宮西入ル元妙蓮寺町 546
123	帯屋捨松	上京	笹屋町通大宮西入ル桝屋町 609
124	丹波屋	上京	黒門通中立売下ル榎町 383
125	豊和堂	上京	室町通丸太町上ル大門町 255

頁	店舗名称	地区	住所
126	彙文堂	上京	丸太町通寺町東入ル信富町 317-5
127	川嶋旅館	下京	綾小路通柳馬場西入ル綾材木町 207-2
128	芳巌	下京	東洞院通仏光寺上ル扇酒屋 306
129	久保田美簾堂	下京	東洞院通仏光寺下ル高橋町 615
130	上羽絵惣	下京	東町洞院高辻下ル灯籠町 579
131	今村金生堂	下京	松原通堺町東入ル杉屋町 285-1
132	松楳園	下京	柳馬場仏光寺下ル万里小路町 164
133	吉田宗兵衛商店	下京	寺町通仏光寺下ル恵美須之町 527
134	谷川清次郎商店	下京	御幸町通高辻上ル橘町 443
135	中野伊助	下京	寺町高辻下ル京極町 505
136	枡儀	下京	松原通寺町西入ル石不動之町 695
137	八木仏具店	下京	上珠数屋町烏丸角 324
138	法蔵館	下京	正面通烏丸東入ル廿人講町 20
139	鍵長法衣仏具店	下京	正面通東中筋西入ル柳町 341
140	宇佐美松鶴堂	下京	西中筋通花屋町下ル堺町 98
141	日昇館尚心亭	東山	三条大橋東入ル 2 丁目 57
142	ぎをん齋藤	東山	新門前西之町 200
143	観山堂	東山	新門前西之町 207
144	むら田	東山	祇園町北側 246
145	金竹堂	東山	祇園町北側 263
146	和楽	東山	祇園下河原月見町 24
147	玉半	東山	祇園下河原町 477
148	天亀	東山	清水 2 丁目 240-1
149	東哉	東山	五条橋東 6 丁目 539-26
150	河井寬次郎記念館	東山	五条坂鐘鋳町 569
151	唐長	左京	修学院水川原町 36-9
152	長艸繡巧房　貴了庵	北	平野鳥居前町 5
153	伊藤常　嵐山店	右京	嵯峨天竜寺造路町 20-38

頁	店舗名称	地区	住所
158	八百三	中京	姉小路通東洞院西入ル車屋町 270
159	大極殿本舗　六角店	中京	六角通高倉東入ル堀之上町 120
160	京都　一の傳	中京	柳馬場通錦上ル十文字町 435
161	茨木屋	中京	寺町通三条上ル天性寺前町 522-7
162	一保堂茶舗	中京	寺町通二条上ル常盤木町 52
163	松前屋	中京	釜座通丸太町下ル桝屋町 161
164	丸久小山園　西洞院店	中京	西洞院通御池下ル三坊西洞院町 561
165	永楽屋　室町店	中京	室町通蛸薬師上ル西側
166	麩嘉	上京	西洞院通椹木町上ル東裏辻町 413
167	澤井醤油本店	上京	中長者町通新町西入ル仲之町 292
168	本田味噌本店	上京	室町通一条上ル小島町 558
169	近為	上京	千本通五辻上ル牡丹鉾町 576
170	とようけ屋山本	上京	七本松通一条上ル滝ヶ鼻町 429-5
171	たわらや	上京	御前通今小路下ル馬喰町 918
172	京とうふ藤野	上京	今小路通御前西入ル紙屋川町 1015-21
173	村上重本店	下京	西木屋町通四条下ル船頭町 190
174	湯葉弥	下京	中堂寺庄ノ内町 54-6
175	美好園	下京	油小路通花屋町下ル仏具屋町 235
176	京つけもの　西利	下京	堀川通七条上ル西本願寺前
177	イノダコーヒ　清水店	東山	清水 3 丁目 334
178	七味家本舗	東山	清水 2 丁目 221
179	味噌庵	左京	大原草生町 31
180	なり田	北	上賀茂山本町 35
181	嵯峨豆腐森嘉	右京	嵯峨釈迦堂藤ノ木町 42
182	山田製油	西京	桂巽町 4
183	中村藤吉本店	宇治市	宇治壱番 10
184	上林記念館	宇治市	宇治妙楽 38
185	三星園上林三入本店	宇治市	宇治蓮華 27-2

＊住所表示は分かりやすい一般的な表記を原則としました。

＊ p72 の写真は井筒八ッ橋本舗より提供。

◆プロフィール

竹本大亀（たけもと・だいき）

1952年生、古代象形絵文字（中国・周時代の青銅器文字）が専門。漢字は絵文字が抽象化されたもので、ルーツは古代の絵文字にあることに注目。文字の成り立ちを踏まえ漢字を具象化し、絵文字ならではの表情や生命感の再現を試み書道界に新境地を開く。元日本刻字協会理事。

渡部　巌（わたなべ・いわお）

1950年、京都市下京区に生まれる。'75年山本建三に師事。'83年渡部写真事務所を設立。目に映るモノすべてに感謝し、撮影の対象とする。著書に『谷崎潤一郎の京都を歩く』『徒然草の京都を歩く』『京の味見世』（淡交社）、『京都お守り手帖』『京都おみやげ手帖』（光村推古書院）など。

京の暖簾と看板

平成27年5月19日初版一刷発行

著　者　竹本大亀
発行者　浅野泰弘
発行所　光村推古書院株式会社
　　　　〒604-8257
　　　　京都市中京区堀川通三条下ル橋浦町217-2
　　　　PHONE 075(251)2888
　　　　FAX　 075(251)2881
　　　　http://www.mitsumura-suiko.co.jp
印　刷　株式会社サンエムカラー

© 2015 TAKEMOTO Daiki & WATANABE Iwao
Printed in Japan
ISBN978-4-8381-0527-4

本書に掲載した写真・文章の無断転載・複写を禁じます。本書のコピー、スキャン、デジタル化等の無断複製は著作権法上での例外を除き禁じられています。本書を代行業者等の第三者に依頼してスキャンやデジタル化することはたとえ個人や家庭内での利用であっても一切認められておりません。

乱丁・落丁本はお取替えいたします。

編　集　平出秀俊（藝文書院）
デザイン　稲本雅俊（スタジオ・Dd）
印刷設計　三浦啓伯（玄元舎）